INVENTAIRE
V 15944

EXPOSITION UNIVERSELLE DE VIENNE
EN 1873.

SECTION FRANÇAISE.

RAPPORT
SUR
LA CÉRAMIQUE ET LA VERRERIE,
PAR
M. VICTOR DE LUYNES,
MEMBRE DU JURY INTERNATIONAL.

PARIS.
IMPRIMERIE NATIONALE.

M DCCC LXXV.

EXPOSITION UNIVERSELLE DE VIENNE
EN 1873.

SECTION FRANÇAISE.

RAPPORT

SUR

LA CÉRAMIQUE ET LA VERRERIE,

PAR

M. VICTOR DE LUYNES,

MEMBRE DU JURY INTERNATIONAL.

PARIS.

IMPRIMERIE NATIONALE.

M DCCC LXXV.

CÉRAMIQUE ET VERRERIE.

I

CÉRAMIQUE.

L'Exposition universelle de Paris, en 1867, et celle de Vienne, en 1873, ont été séparées par l'Exposition de céramique qui a eu lieu à Londres en 1871. On comprend qu'à des intervalles si rapprochés, chaque exposition nouvelle ne mette pas en évidence un grand nombre de produits ou de procédés nouveaux. Nous avons donc eu principalement à constater, à Vienne, à côté de quelques faits d'une nouveauté réelle, le développement ou le perfectionnement des principaux résultats qui s'étaient révélés aux Expositions de 1867 et de 1871.

Au point de vue industriel, les produits céramiques ont peu varié. La porcelaine dure, la porcelaine tendre anglaise, la faïence fine dure, forment toujours, avec quelques produits accessoires, la base des principales poteries. Les grès cérames sont toujours, notamment en Angleterre, l'objet d'une fabrication des plus importantes; les briques, la plastique, étaient largement représentées à Vienne par l'Allemagne et l'Autriche, où, la pierre de taille n'existant pas, elles concourent seules à la construction et à l'ornementation des édifices publics et des maisons particulières. Enfin la tendance bien prononcée à obtenir, dans les fours et les appareils de chauffage industriels, des températures de plus en plus élevées, a puissamment contribué à développer la fabrication des produits réfractaires, et chaque pays cherche à utiliser dans ce but, de la manière la plus efficace, les produits naturels qu'il trouve dans son sol. Nous aurons donc à signaler, en ce qui concerne les produits dont nous venons de parler, les établissements les plus importants qui les représentaient à Vienne, et les points sur lesquels il nous paraîtra le plus utile d'appeler l'attention.

Mais, si les produits ont peu varié, ce qui est en quelque sorte imposé au fabricant par la nature des éléments qu'il emploie et le but qu'il doit atteindre, il n'en est pas de même des procédés de fabrication. Le prix croissant de la main-d'œuvre, l'augmentation considérable de la valeur du combustible, ont nécessairement conduit à perfectionner et à accélérer le mode de travail des pâtes céramiques et à améliorer les méthodes de cuisson. Les tours mécaniques sont depuis longtemps en usage dans les fabriques de faïence fine; mais, dans toutes les fabriques de porcelaine, il y a peu de temps qu'on se servait encore presque exclusivement du tour à potier ordinaire. On avait tenté, il y a quelques années, à Limoges et à Vierzon, d'introduire dans les ateliers les tours mécaniques pour la porcelaine; mais ces tentatives avaient échoué devant la résistance des ouvriers; on avait alors adapté au tour ordinaire une pédale qui facilitait le travail, et qui avait fait donner par les ouvriers, à l'appareil ainsi modifié, le nom de *tour vélocipède;* mais on n'avait pas été plus loin. Depuis on a fait de nouveaux efforts, et MM. Hache et Pépin-Lehalleur fils avaient exposé à Vienne des assiettes en porcelaine faites avec les machines de Faure. Il y a eu également des efforts considérables tentés pour construire des fours utilisant mieux la chaleur qu'on ne le faisait anciennement. Le four Hoffmann, pour la cuisson des briques et des poteries analogues, peut être cité comme un modèle; mais, pour les poteries proprement dites, les résultats ont été moins heureux, et jusqu'à présent l'application du chauffage au gaz (système Siemens) pour le four à faïence a dû être abandonné dans les usines où l'on en avait fait l'essai. La manufacture royale de porcelaine de Berlin a appliqué le chauffage au gaz à tous ses fours; et toutes les pièces de porcelaine qu'elle avait envoyées à Vienne avaient été cuites au gaz. Nous reviendrons en détail sur ce résultat intéressant.

Enfin nous dirons que la fabrication des faïences décoratives continue à se développer à mesure qu'elles sont plus recherchées et plus estimées. Nous insisterons d'autant plus volontiers sur ce sujet que la faïencerie artistique française a fait preuve d'une supériorité qui lui a été incontestablement reconnue par tous les pays. Il y a là non-seulement des progrès importants accomplis au point de vue de l'art; mais, de plus, il ne faut pas oublier que les procédés décoratifs, d'abord purement artistiques, ne tardent pas souvent à tomber dans le domaine de la pratique, à se vulgariser et à fournir à l'industrie de nouveaux éléments de succès. La décoration pâte sur pâte, sur porcelaine, de M. Robert, n'a-t-elle pas donné, entre les mains de M. Pillivuyt et Cie, les résultats importants sur lesquels nous avons insisté dans notre rapport sur l'Exposition de Londres

en 1871, les émaux de Théodore Deck, notamment son bleu turquoise, ses incrustations, etc., n'ont-ils pas été adoptés aujourd'hui par la plupart des céramistes?

En résumé, les deux points importants, mis en lumière par cette exposition, sont la fabrication des assiettes de porcelaine à la mécanique et la cuisson de la porcelaine au gaz. Nous y reviendrons en parlant des établissements dans lesquels ces nouveaux procédés ont été employés. Nous devons aussi signaler le développement considérable pris par la fabrication des faïences d'art.

Nous allons maintenant rendre compte de l'Exposition par genres de produits.

I

PORCELAINE DURE.

La manufacture nationale de Sèvres avait envoyé quelques vases et d'autres produits qui avaient déjà figuré dans plusieurs expositions. Nous n'avons rien à ajouter à ce que nous avons dit de cette manufacture dans notre rapport de 1872, et sur la voie nouvelle et utilement libérale dans laquelle elle est entrée depuis la direction de M. Robert; nous regrettons seulement qu'elle n'ait pas été mieux représentée à Vienne, et qu'elle n'y ait pas envoyé ces beaux spécimens de décoration pâte sur pâte, et tant d'autres belles pièces que nous avions admirées dans ses ateliers. Il eût été du plus haut intérêt de produire les résultats obtenus dans la décoration céramique au grand feu, et de mettre ainsi en évidence les efforts industriels et artistiques si heureusement tentés dans ce but. La création de ses nouvelles colorations, l'intervention des couleurs demi-grand feu dans les décorations pâte sur pâte, les dimensions des vases obtenus par le coulage, etc., lui auraient assigné un rang hors ligne à l'Exposition du Prater, et auraient montré l'avenir que de telles tendances assurent à notre manufacture nationale. Sèvres avait envoyé à Vienne sa carte de visite, à laquelle le Jury international a répondu par un diplôme d'honneur.

Ce sont MM. Adolphe Hache et Pepin-Lehalleur frères qui ont eu l'honneur de représenter la fabrication française de la porcelaine dure, et leur exposition était intéressante à plus d'un titre.

La maison de MM. Hache et Pepin-Lehalleur est une des premières fabriques de porcelaine du Berry, et, grâce à l'activité et à l'intelligente initiative de M. Hache, elle s'est toujours maintenue au premier rang dans la voie du progrès. Située à Vierzon, à proximité du chemin de fer et du canal, cette fabrique occupe de 700 à 800 ouvriers. A part les objets de

luxe, dont de beaux spécimens étaient à l'Exposition de Vienne, elle produit surtout la porcelaine courante, porcelaine de table et autre. Mais ce qui la distingue surtout, c'est que les objets de fabrication ordinaire, même les plus simples et les plus modestes, sont remarquables par la pureté de leur forme et la variété de leurs motifs. La direction artistique de la fabrique est, en effet, confiée aux soins et au talent de M. Rossigneux, qui est chargé de l'exécution des dessins des modèles. Nous n'avons rien à dire ici du mérite personnel de notre grand et sympathique architecte, mais nous devons insister sur la part qui revient à sa collaboration dans la fabrique de Vierzon. Que de petits objets, cache-pots, porte-bouquets, petits vases, etc., se vendent à des milliers d'exemplaires, et doivent leur principal succès au dessin du maître! En s'assurant un pareil concours, les directeurs de la fabrique de Vierzon ont fait preuve d'une haute intelligence, et nous sommes heureux de le répéter, parce qu'il y a là un exemple pour nos industriels et un encouragement pour nos artistes.

Toujours à la recherche des moyens d'améliorer ses procédés de fabrication, M. Hache est un des premiers, sinon le premier, qui ait tenté d'introduire les tours mécaniques dans la fabrication de la porcelaine. Il y rencontrait des difficultés de plusieurs ordres, celles qui sont inhérentes à la nature de la pâte à porcelaine, et ensuite le mauvais vouloir des ouvriers. Nous nous rappelons avoir vu dans ses ateliers, il y a sept ou huit ans, un tour mécanique qui fonctionne encore, et à l'emploi duquel il avait dû renoncer momentanément devant la résistance des ouvriers. Depuis, il a persévéré. Il a installé d'abord les tours *vélocipèdes*. L'arbre et la tête de ces tours sont disposés comme dans le tour à potier ordinaire, mais la roue horizontale, pesante, en bois massif, à laquelle l'ouvrier imprimait le mouvement au moyen du pied, est supprimée et remplacée par une simple poulie à gorge. Au-dessous de la banquette sur laquelle l'ouvrier est assis se trouve une roue en fonte à gorge qui correspond, au moyen d'une corde sans fin, avec la poulie de l'arbre du tour. Enfin une pédale, à portée du pied de l'ouvrier, lui permet, par l'intermédiaire d'une bielle et d'une manivelle, de mettre la roue de fonte et par suite le tour en marche au moyen d'un simple mouvement de va-et-vient du pied. Ce tour fatigue moins l'ouvrier, le laisse plus maître de ses mouvements, et ne fait aucun bruit. Mais, la masse de la roue étant moindre, il ne permet pas d'ébaucher des pièces aussi grosses que celles qui se travaillent sur le tour ordinaire. M. Hache a eu recours ensuite à d'autres systèmes; tous ces tours mécaniques reçoivent leur mouvement de la machine, ou diminuent la fatigue de l'ouvrier qui le leur donne; mais le travail de la pâte à porcelaine se fait toujours à la main par les anciens procédés. Or on sait que

ce travail est long, difficile et délicat, et que les résultats en sont souvent incertains. On a donc cherché à plusieurs reprises à remplacer la main de l'homme par l'emploi des machines pour façonner la pâte à porcelaine.

Mais on avait échoué, à cause de la nature spéciale et délicate de cette pâte. En effet, il faut que, pendant le travail, la pâte soit également pressée en tous ses points, car, si en certains endroits la pression était plus forte qu'en d'autres, la retraite pendant la cuisson y serait moindre, et chaque surface plus pressée se reproduirait en relief, ce qui déformerait la pièce. D'autre part, la pâte se ramollissant au moment de la cuisson, il ne faut pas sortir pendant le travail des limites de forme qui assurent la stabilité de l'objet, sous peine de gauchissage ou de déformation. A force d'habileté et de pratique, les ouvriers porcelainiers arrivent à vaincre le plus souvent ces obstacles, et à éviter ces inconvénients, d'autant plus graves qu'on ne les aperçoit qu'après la cuisson, c'est-à-dire quand il n'est plus temps d'y porter remède. Les machines proposées, ne satisfaisant pas à ces conditions-là, avaient été repoussées à cause de l'incertitude et l'inégalité des résultats obtenus.

M. Faure, ingénieur et constructeur de machines à Limoges, a résolu le premier ce problème difficile, pour certaines fabrications, notamment pour celle des assiettes, qui est une des plus importantes. Un grand nombre de maisons ont essayé l'emploi de ses appareils; MM. Hache et Pepin-Lehalleur, qui ont monté des ateliers avec les machines de M. Faure, ont les premiers exposé, cette année, à Vienne, des assiettes faites mécaniquement.

Nous tâcherons de faire comprendre, aussi bien que cela est possible sans le secours des figures, en quoi consistent ces appareils.

Nous prendrons comme exemple la fabrication de assiettes, à laquelle jusqu'à présent ces machines sont presque exclusivement employées.

Dans le travail à la main, l'assiette se fait en trois opérations :

L'ébauchage, qui consiste à donner à une masse de pâte la forme d'une galette arrondie, qu'on appelle la croûte, ayant à peu près les dimensions que l'assiette doit avoir.

Le moulage, pendant lequel la croûte est déposée sur un moule en plâtre ayant la forme intérieure de l'assiette; au moyen d'une éponge et de menus outils, l'ouvrier indique grossièrement la forme de l'assiette, qui possède alors une épaisseur beaucoup plus grande que celle qu'elle doit conserver.

Enfin le tournage, au moyen duquel l'assiette, suffisamment raffermie par la dessiccation, perd son excédant de pâte et reçoit sa forme dernière, soit par la main, soit au moyen d'un calibre ou lame de fer découpée qui

représente le profil de l'assiette et qui donne au fond des contours nets et une épaisseur uniforme.

Ainsi faite, l'assiette est exposée pendant la cuisson à des inconvénients graves.

Si la pression exercée pendant le moulage n'a pas été partout la même, l'assiette sera gauche.

Si l'imperfection du travail porte sur les marlis ou bords, ces bords pourront se replier sur eux-mêmes, ou se renverser en dehors, et les assiettes seront coquillées ou tombées.

Ce sont tous ces accidents, que l'ouvrier le plus habile, mais souvent inconscient, n'est pas maître d'éviter, que M. Faure est parvenu à écarter au moyen de ses appareils.

Chaque série se compose de trois machines :

La première sert à faire les croûtes ;

La seconde, appelée machine à centrer, permet de déposer la croûte sur le moule en plâtre ;

La troisième, c'est-à-dire la machine à mouler et à calibrer, est la plus importante et sert à terminer l'assiette.

La croûte, c'est-à-dire la galette de pâte, placée sur une basane mouillée, est portée sur le moule en plâtre dans la machine à centrer. L'ouvrier descend un plateau qui, appuyant sur la basane, fait adhérer la croûte au moule de plâtre. Le plateau remonté, l'ouvrier donne à la pâte un léger coup d'éponge et la porte avec le moule sur la troisième machine. Dans cette troisième machine, l'assiette doit être débarrassée de son excès de pâte, être pressée également en tous ses points sur le moule pour recevoir sa forme intérieure, et enfin subir l'action du calibre, qui assure la netteté de sa forme extérieure.

Pour arriver à ce résultat, la croûte, fixée sur le moule, est placée sur le tour, qui reçoit son mouvement de la machine.

Un outil, l'outil mouleur, petite masse en fer qui présente en son centre une saillie, est fixé à l'extrémité d'une tige qui peut monter ou descendre à volonté. Cette tige glisse dans un chariot qui permet de la mouvoir du centre du moule à la circonférence.

En abaissant l'outil mouleur pendant que l'assiette tourne, et en faisant mouvoir lentement le chariot, l'assiette vient présenter successivement tous ses points à l'action de l'outil mouleur, qui presse sur la pâte et l'applique sur le moule, et qui, en même temps, par suite de sa forme spéciale, enlève l'excédant de pâte qui tombe sous forme de copeau.

Mais le pied de l'assiette n'est pas uniforme ; il présente des creux et des saillies que l'outil mouleur doit faire ou réserver.

Dans ce but, la tige qui soutient l'outil mouleur porte à sa partie supérieure un galet; lorsqu'elle s'abaisse pour amener l'outil mouleur au contact de la pâte, ce galet vient se poser sur le composteur, sorte de règle en fer qui présente exactement le profil de l'assiette, de sorte que, quand la tige, entraînée par le mouvement du chariot, se meut du centre à la circonférence de l'assiette, le galet roulant sur le composteur se lève et s'abaisse suivant sa forme, en entraînant dans son mouvement l'outil mouleur, qui détermine ainsi la forme exacte du pied de l'assiette. Ce travail terminé, l'outil mouleur est relevé comme il s'était abaissé; au moyen d'une pédale, on fait tomber sur l'assiette un calibre semblable à celui de Sèvres, qui donne à la forme de l'assiette son dernier fini. Avec le calibre seul on pourrait arriver à faire une assiette, mais on est exposé à toutes sortes d'inconvénients, sur lesquels Brongniart a insisté dans son Traité des arts céramiques. Avec la machine à mouler et à calibrer de Faure, tous les accidents sont évités, en même temps qu'on arrive à une perfection plus grande de fabrication.

Voici maintenant les avantages présentés par ces machines :

Par les procédés à la main, un ouvrier peut faire par jour 100 assiettes.

Avec les machines Faure, un ouvrier et deux aides, qui sont généralement deux débutants ou deux enfants, peuvent faire en moyenne 450 assiettes par jour. Chez MM. Hache et Pepin-Lehalleur frères, cette production s'élève à près de 600.

En tenant compte des frais de battage, des bords à arrondir, la différence du prix de revient est d'environ 42 p. o/o en faveur des machines. Le surplus sert à l'entretien de la force motrice et à l'amortissement de l'achat. Tout compte fait, il y a d'abord une économie réelle à employer ces machines; mais ce n'est pas le seul avantage : leur fonctionnement assure à la fabrication une régularité qu'il est impossible d'obtenir dans le travail à la main, ce dont il est facile de s'assurer en voyant la manière dont les assiettes se superposent; enfin ces machines, permettant, avec trois ou quatre hommes au plus, de faire le travail de huit à neuf tourneurs, suffisent à la fabrication lorsqu'elle est très-active, et, en cas de ralentissement de la consommation, elles rendent moins lourds les frais de chômage; le fabricant n'est plus obligé de renvoyer ses ouvriers, il peut garder ceux qui font marcher la machine sans de trop lourds sacrifices, et ce n'est pas là un des moindres avantages de cette fabrication mécanique, qui, en rendant plus stable la position des ouvriers, concourt en même temps à leur amélioration morale.

L'introduction des machines dans une industrie où, jusqu'alors, on

n'avait travaillé qu'à la main, est une chose délicate, qui ne peut se faire qu'avec de grands ménagements. Il faut trouver un emploi aux hommes que la machine remplace ; dans la fabrication de la porcelaine tout se fait par spécialité, et tel homme qui tourne bien une pièce exclusivement éprouvera des difficultés à entreprendre un autre travail. Il faut vaincre la routine et les préjugés des ouvriers. MM. Hache et Pepin-Lehalleur ont surmonté ces difficultés avec tact et persévérance, et aujourd'hui les ouvriers déplacés ont repris chez eux d'autres travaux, et des bâtiments neufs ont été élevés pour recevoir d'autres séries de machines. En appelant l'attention sur la découverte de M. Faure, nous pensons qu'il est juste aussi de citer ceux qui concourent au succès de l'inventeur en appliquant et en propageant ses machines.

MM. Hache et Pepin-Lehalleur ont, en outre, exposé des services en porcelaine imprimés sur cru sous couverte. Ces impressions consistent en chiffres, armoiries, etc. L'impression se fait par les procédés ordinaires, que ces messieurs ont successivement modifiés, de manière qu'au sortir de l'atelier d'impression les pièces peuvent recevoir directement la couverte, pour être soumises ensuite à la cuisson. On obtient de cette façon des décorations simples, économiques, bien faites et présentant à l'usage la solidité qu'on trouve dans les couleurs au grand feu.

Enfin nous signalerons la porcelaine dure allant au feu, à couverte brune, dont la fabrication prend tous les jours à Vierzon de nouveaux développements.

En résumé, MM. Hache et Pepin-Lehalleur frères ont représenté, avec dtous les progrès les plus récents, et avec une grande perfection, la fabrication de la porcelaine dure française. Nous ajouterons que les intérêts es ouvriers sont l'objet de toute la sollicitude des directeurs de la fabrique de porcelaine de Vierzon : des institutions de secours pour les ouvriers malades et de pensions pour les invalides fonctionnent avec prospérité; ces messieurs font en outre fabriquer, dans l'usine même, le pain que les ouvriers se procurent aussi, au cours le plus bas, lorsque son prix vient à monter. Cette fabrication est surveillée par MM. Hache et Pepin-Lehalleur, qui se nourrissent du même pain pour en mieux contrôler la qualité.

Le Jury international a décerné à MM. Hache et Pepin-Lehalleur le diplôme d'honneur.

MM. Vion et Baury ont exposé une collection de statuettes et objets d'art qu'ils fabriquent dans leurs ateliers de la rue Paradis-Poissonnière. Nous avons surtout remarqué les statuettes et autres objets de fantaisies dus au talent bien connu de M. Baury.

Nous citerons encore les porcelaines et faïences d'art sortant des ateliers de décoration de M. Houry; une intéressante collection de porcelaines décorées par M. Rousseau, parmi lesquelles nous signalerons ses porcelaines dures, peintes au demi-grand feu; la porcelaine allant au feu de M. Gosse, et enfin les fleurs en porcelaine de M. Dietemermann et de M. Wood-Cock.

La Manufacture royale de Berlin a exposé une série nombreuse de pièces représentant la production générale de cet établissement : services, vases de toutes formes, biscuits et pièces décorées, dont plusieurs de grandes dimensions. La porcelaine, comme qualité, laisse à désirer sous le rapport de l'aspect, qui est terne. L'intérêt de cette exposition provient surtout du mode de cuisson de la porcelaine, obtenu à Berlin dans des fours à gaz. M. Gustave Möller, directeur de la Manufacture royale à Berlin, a publié une description complète de cet établissement, que M. Paul March, de Charlottenbourg, membre du Jury international, a eu l'obligeance de m'envoyer. C'est dans cette publication, dont les principaux dessins étaient à l'exposition de Vienne, que j'ai puisé une partie des renseignements que je vais donner.

Les premiers essais de cuisson de la porcelaine au gaz qui aient donné des résultats satisfaisants paraissent dus à C. Venier, et remontent à huit ou dix années. Le four de Venier[1] est à trois étages. Le gaz provenant des générateurs arrive sous le sol du premier four, y rencontre l'air chaud, et la flamme pénètre par une ouverture centrale dans la chambre inférieure. La flamme se renverse, et, descendant comme dans les fours à flamme renversée, elle s'introduit en bas du four dans des carneaux pratiqués dans l'épaisseur des parois latérales qui la conduisent au second étage. La voûte du second étage est percée, comme celle des fours ordinaires, d'ouvertures qui permettent à la flamme de monter dans le dernier étage. Ce four donnait déjà une économie de 20 p. o/o, en utilisant des combustibles qui, jusqu'alors, n'avaient trouvé sur place aucune application.

Dans le four de la Manufacture de Berlin, il y a vingt-deux chambres séparées, placées en deux lignes parallèles, c'est-à-dire onze sur chaque rangée.

Entre ces deux rangées de chambres se trouve le canal de fumée, avec lequel elles peuvent être mises à volonté en communication.

De l'autre côté de chaque rangée de chambre règne un canal qui

[1] Dingler's *Polytechnisches Journal*, vol. 175, p. 42, planche I.

permet, au moyen de registres, de faire arriver le gaz des générateurs successivement dans les chambres.

D'autres conduits amènent l'air chaud, qui se mélange avec le gaz avant d'entrer dans la chambre où l'on veut cuire. Cette introduction se fait chaque fois de telle manière que le gaz, qui doit brûler dans une certaine chambre, est d'abord introduit au-dessous du plancher de la chambre qui précède, et dirigé ensuite dans une direction rectangulaire exactement au centre de la chambre à cuire. Grâce à ce changement brusque de direction, on a réussi à faire disparaître le désavantage que produit l'introduction oblique du gaz, et à effectuer une répartition symétrique de ce gaz aux deux côtés de la chambre du four.

L'air nécessaire à la combustion s'échauffe en traversant une chambre dans laquelle la cuisson est achevée, et, dès qu'il rencontre le gaz, la combustion commence immédiatement. Les gaz chauds, au sortir du four où se fait la cuisson, s'en vont dans la cheminée après avoir traversé trois ou quatre chambres dans lesquelles l'enfournement est fait, et où ils abandonnent leur chaleur.

L'expérience a montré que, pour obtenir la porcelaine dans l'état de blancheur complet et pour éviter sa coloration en jaune, il fallait refroidir le four le plus rapidement possible, jusqu'à ce qu'il ne restât plus à l'intérieur qu'une faible lueur. En enlevant la chaleur du four au moyen de l'air qui sert à la combustion dans le four suivant, le refroidissement serait trop lent; c'est pourquoi, dès que la cuisson est achevée, on débouche une ouverture circulaire qui se trouve au sommet du four, et l'on y fait glisser un cône porté sur un chariot qui la met en communication avec un long tuyau s'élevant à la partie supérieure du bâtiment et détermine un fort tirage. Au bout de quatre ou cinq heures, la température de la chambre est descendue au rouge faible. On supprime alors la communication avec l'atmosphère, et, par un jeu convenable de registres, on fait arriver dans la chambre l'air qui achève le refroidissement en s'échauffant lui-même pour servir à la combustion du gaz dans la chambre suivante.

De cette manière on ne perd que la quantité de chaleur qui s'en va dans l'atmosphère pendant le temps que la chambre descend de sa température finale au rouge sombre.

Il résulte donc des expériences faites dans la Manufacture de Berlin qu'on peut cuire la porcelaine dans des fours chauffés au gaz, et que les meilleures dispositions à adopter dans leur construction et leur fonctionnement seraient jusqu'à présent les suivantes :

Cuissons successives dans une série de chambres;

Refroidissement rapide, pendant quatre ou cinq heures, après la fin de la cuisson, et perte de la chaleur pendant ce temps;

Refroidissement lent pendant la dernière période, au moyen d'air froid qui s'échauffe et sert à la combustion du gaz dans le four suivant;

Séparation de la cuisson en dégourdi et de la cuisson en couverte.

La Manufacture royale de Meissen a exposé des vases de porcelaine dont plusieurs dans le genre Limoges sont bien réussis. Son exposition se compose de groupes, de figurines et de pièces plus ou moins importantes dans le genre Rocaille, dont la fabrication a été célèbre et dont les anciennes pièces sont encore recherchées. La fabrication moderne est bien au-dessous de la réputation de l'ancienne fabrique de Saxe. On sait que c'est dans cette fabrique, fondée en 1710, que les procédés de Bottger et de Tschirnhaus ont été d'abord appliqués avant de se répandre dans le reste de l'Europe. En 1871, ses produits, destinés pour la plupart à l'exportation, représentaient une somme de 370,000 thalers. Elle emploie 588 ouvriers.

La porcelaine est encore fabriquée dans un assez grand nombre d'établissements particuliers qui avaient envoyé leurs produits à Vienne. Voici quelques-uns de ceux que nous avons remarqués:

M. Carl Tielsch et Cie, Altenwasser, en Silésie. Cette maison, fondée en 1845, fabrique toutes sortes d'objets de porcelaine à bon marché: par exemple, des tasses à 2 fr. 50 cent. la douzaine (tasse et soucoupe). La façon revient à 37 centimes et demi le cent pour les tasses. A cette fabrication se joint celle des creusets ordinaires et des creusets réfractaires. Le délayage de la terre à porcelaine se fait à Meissen.

En 1871, cette manufacture a fabriqué pour 324,483 thalers de matière brute, 20 millions de pièces d'une valeur de 750,000 thalers, la plupart livrées à la consommation allemande. Elle emploie près de 1,700 ouvriers dans deux établissements, et 7 machines à vapeur donnant une force de 158 chevaux.

M. Charles Krister, à Waldenburg, en Silésie. Cette maison, très-considérable aussi, a exposé de la vaisselle, assiettes, tasses, services de table et de café; de grandes pièces, chapiteaux, étagères, cloches, vases, etc., le tout à bon marché, mais d'une fabrication moins distinguée que celle de M. Tielsch; enfin des tuiles et des briques réfractaires. Fondée en 1831 et formée de deux établissements, cette maison a employé, en 1871, 220,000 quintaux de matière première, et fabriqué des objets d'une valeur de 639,000 thalers, la plupart destinés à l'usage du pays.

Elle compte 1,475 ouvriers et 6 machines à vapeur représentant 126 chevaux de force.

M. C. Marzell, à Dammi, près Aschaffenburg, Bavière, a exposé des objets en grès et en porcelaine. Cette fabrique, l'une des plus anciennes, est la troisième créée depuis celle de Meissen. Ses produits en porcelaine consistent principalement en groupes, figures, etc., obtenus avec les anciens moules de Saxe et destinés à l'Orient, et en divers objets parmi lesquels nous citerons des tasses à café pour l'Orient, remarquables par leur bon marché (15 centimes la tasse).

M. Muller (Frédéric-Charles), de Stutzerbach, Saxe, fabrique des vases et appareils en porcelaine à l'usage des pharmaciens et des chimistes, mortiers à pilons plats, vases à décantation, cornues, etc. Ces objets sont intéressants par leurs formes et leurs dimensions, qui rendent leur usage éminemment pratique.

Nous signalerons aussi une collection assez considérable de plaques de porcelaine décorées pour tableaux ou pour bijoux, représentant des animaux, ou bien peintes d'après les originaux de Murillo qui sont à Munich. Cette industrie concentrée en Thuringe, à Cobourg et à Gotha, est digne d'attention. Elle vulgarise les œuvres des grands maîtres, tandis que, dans d'autres pays, elle est consacrée à la reproduction d'objets d'un goût douteux. Enfin elle fournit un travail suffisamment rémunérateur en dehors de la fabrique, surtout aux femmes, en les préservant des dangers de l'atelier.

M. Pfeil de Charlottenbourg, Brandenbourg, avait envoyé un inventaire des couleurs vitrifiables de sa fabrique fondée en 1830, et qu'il prépare presque entièrement pour la consommation en Allemagne.

Les autres établissements qui avaient exposé de la porcelaine dure sont :

En Russie, la Manufacture impériale de Saint-Pétersbourg : objets divers en porcelaine, vases-jardinières, plateaux décorés avec peintures, figures en biscuit, etc.

Cet établissement, fondé en 1744, possède une machine à vapeur de 12 chevaux, quatre fours à porcelaine, six moufles, emploie 230 ouvriers et fabrique par an des produits d'une valeur de 100,000 roubles.

En Belgique, Hermann et Laurent, à Quarégnon, près Mons (Hainaut), qui fabriquent les abat-jour et autres appareils d'éclairage en porcelaine dite *lithophanique*.

En Italie, le marquis de Ginori.

En Portugal, M. Bastos (Ferrenas Pintos), à Altavo (Aveno). Cette

porcelaine vient de la fabrique de Vista-Alegre, fondée en 1825. Le personnel se compose de 110 hommes, 50 femmes et 10 enfants.

En Hongrie, une exposition très-intéressante était celle de M. Fischer Ignas, de Pesth. M. Fischer a monté, au milieu des forêts de la Hongrie, une fabrique de porcelaine dans laquelle il occupe une soixantaine d'ouvriers. Il s'applique surtout à imiter les différents genres de porcelaines anciennes et modernes de tous les pays: porcelaines chinoises, japonaises, vieux Sèvres; toutes ces productions sont assez fidèles et assez bien réussies; mais c'est surtout dans l'imitation du vieux Saxe qu'il est arrivé au meilleur résultat, et ses services de Saxe ont été remarqués à Paris et à Londres. Cette fabrique est surtout curieuse par la variété de ses produits et le parti que M. Fischer a su tirer, comme production et comme décoration, du peu de ressources qu'il trouve autour de lui.

II

FAÏENCES FINES.

Deux fabriques françaises importantes avaient envoyé à Vienne des produits de faïence fine : celle de Choisy-le-Roi et celle de Gien.

La fabrique de Choisy-le-Roi, dirigée par M. Hippolyte Boulenger, est exclusivement consacrée à la production de la faïence fine industrielle, c'est-à-dire des objets destinés à la consommation courante. Son exposition ne doit donc pas être jugée au même point de vue que les expositions de faïences d'art au milieu desquelles elle se trouvait enclavée, et à côté desquelles, pour les gens du monde, elle pouvait paraître ne se composer que de produits d'une valeur inférieure. Dans une faïence d'art, en effet, le côté artistique est presque tout, et le prix disparaît devant le mérite de l'œuvre.

Dans la faïence industrielle, destinée à l'usage et exposée à l'usure, il faut la qualité de la faïence, c'est-à-dire la beauté et la solidité, et, de plus, il faut la produire à bon marché. Le fabricant de faïence fine doit composer sa pâte et son vernis, donner à la pâte la forme voulue, la décorer et la cuire, et la livrer ensuite toute fabriquée à un prix aussi bas que possible, quoique rémunérateur. On ne peut arriver à ce résultat que par l'emploi des machines, et grâce à un outillage spécial et extrêmement nombreux, en rapport avec l'énorme quantité de pièces que l'on doit fabriquer. Or toutes ces conditions exigent, pour être réalisées, des installations de premier ordre et des capitaux considérables.

La fabrication de faïence fine a pris en Angleterre un développement immense et donne lieu à un très-grand commerce d'exportation. Elle y

est fabriquée avec une grande perfection, grâce au bas prix du combustible et à l'amortissement des matériaux acquis depuis longtemps.

La fabrique de Sarreguemines avait la première, en France, pris un développement et atteint une perfection qui lui permettaient de rivaliser avec les produits similaires anglais. M. Hippolyte Boulenger, gendre de M. le baron de Geiger, qui a élevé Sarreguemines au rang qu'elle occupe maintenant, a entrepris de monter aux portes de Paris un établissement permettant d'obtenir la faïence fine dans des conditions de qualité et de bon marché aussi grandes que possible. C'est en 1861 que M. Hippolyte Boulenger s'est mis à l'œuvre, en présence du traité de commerce qui ouvrait aux faïences étrangères l'entrée du marché français; sous sa direction intelligente et énergique, la production de Choisy-le-Roi a quadruplé de 1861 à 1870. Interrompue pendant la guerre, la fabrication a recommencé le 1er février 1871; dès qu'il a pu sortir de Paris, M. Boulenger s'est remis au travail, qu'il a continué pendant la Commune, malgré les incursions et les menaces des fédérés, auxquels lui et ses ouvriers ont résisté avec énergie. Depuis cette époque, la fabrique n'a cessé de prospérer; de nouveaux fours s'élèvent, de nouvelles halles s'organisent; M. Boulenger monte et développe ses ateliers de décoration, il a abordé avec bonheur la fabrication des glaçures de couleurs; toujours à la recherche des progrès et des procédés nouveaux, M. Boulenger a représenté à Vienne avec éclat la fabrication de la faïence fine française.

La faïencerie de Gien, sous la direction de M. Geoffroy et C^{ie}, est entrée dans une voie spéciale, où elle continue de marcher avec bonheur. La faïence de Gien est aussi une faïence industrielle, mais dans le genre décoratif. Les services de table, les cabarets, etc., ont des formes et des décors qui rappellent ceux des anciennes faïences de Rouen, Moustiers, etc. Les points qui ont attiré l'attention du Jury à Vienne sont principalement : les grandes dimensions de certaines pièces, ce qui présente, au point de vue de la fabrication, des difficultés sérieuses; la variété et le bon goût des formes et des décors; enfin, ce qui est le plus important, le bon marché relatif. Il n'a pas été aisé, en effet, de reproduire sur la faïence fine les effets de décoration réalisés autrefois sur la faïence stannifère; si le résultat obtenu laisse à désirer au point de vue exclusivement artistique, il est juste de dire qu'à Gien on s'en est rapproché autant que possible, et que M. Geoffroy a eu le mérite d'avoir vulgarisé le goût des faïences anciennes et d'avoir fait le premier des imitations accessibles à toutes les bourses. Il y a d'ailleurs au-dessus de notre appréciation personnelle un témoignage qui l'emporte sur tout : c'est l'accueil fait, partout où elles

pénètrent, aux poteries de Gien ; à Vienne, comme en Angleterre, le succès a été le même, et il est dû à l'intelligence avec laquelle M. Geoffroy et Cie ont pu concilier les exigences de l'art et les nécessités d'une grande entreprise industrielle.

L'exposition anglaise était peu nombreuse, mais les noms qui y figuraient compensaient leur petit nombre par leur célébrité. M. Minton, de Stoke-upon-Trent, avait réuni dans ses vitrines tous les genres de sa fabrication de porcelaine tendre et de faïence fine ; quatre grands vases émaillés, d'autres vases bleu turquoise, des cornets avec peintures d'émaux en reliefs, représentant des oiseaux et des fleurs ; un grand vase bleu sur bleu à reliefs. Nous citerons surtout des vases à émail nouveau d'un jaune éclatant. Nous n'avons pas besoin de dire que cette fabrique continue à justifier le rang élevé qu'elle a conquis dans l'industrie céramique. M. Copeland avait exposé de beaux services richement décorés, et des statuettes en parian ; M. Wedgwood, une collection de ses grès, un jeu d'échec en parian, etc. La fabrique royale de Worcester s'est distinguée par la rare perfection de ses produits, et surtout de ses objets en parian : des éléphants, des vases formes chinoise et japonaise, des navires en parian, d'un ton et d'un fini admirables, avec sujets en relief, rehaussés par la dorure, étaient surtout remarquables ; un grand nombre d'autres pièces : des vases, des plats décorés, des cornets avec dessins à jour, des théières réticulées, des candélabres, des statuettes et pièces diverses en terre cuite avec émail bleu turquoise, et réserves de biscuit rouge d'un effet très-original, complétaient cette exposition, l'une des plus remarquables de la section anglaise.

La fabrication allemande de faïence fine était représentée par plusieurs exposants, dont les produits n'offraient rien de particulier à signaler. Nous citerons, entre autres, la maison Mehlem Franz Anton à Bonn, fondée en 1838, qui produit des faïences décorées, spécialement des objets de toilettes et des vases à fleurs, d'un bon marché remarquable. Tout l'intérêt de l'exposition se concentrait sur les produits de MM. Villeroy et Boch, les plus importants fabricants de produits céramiques d'Allemagne, et qui avaient disposé dans l'annexe un grand nombre de leurs produits les plus variés. Cette société s'est formée, en 1836, par la réunion de deux familles depuis longtemps engagées dans la fabrication de la faïence. M. Nicolas Villeroy, le grand-père des membres actuels de la société, a transporté, en 1789, une petite faïencerie qu'il avait fondée à Frauenberg, près de Sarreguemines en Lorraine, à Vaudrevange, près de

Sarrelouis, où elle ne prit, gênée par les guerres et par le manque de capitaux, qu'un développement assez lent. La famille Boch, encore plus ancienne dans ce genre d'industrie, est connue depuis le commencement du siècle dernier à Auden-le-Tige en Lorraine, où un Boch, mouleur de poterie de fer dans une petite forge des environs, établit une petite fabrique de poterie, que son fils François, aidé de ses propres enfants, transforma en fabrique de grosse faïence en 1750. Contrariés par le seigneur du village, à cause d'un petit cours d'eau que la faïencerie troublait, les trois fils de François Boch émigrèrent, en 1767, dans le Luxembourg, où le Gouvernement, alors autrichien, leur céda, à Septfontaines, près de la ville de Luxembourg, un superbe terrain pour y établir une faïencerie. Déjà, en 1770, on lui accorda le titre d'impériale et de royale. Le siége de la forteresse par les armées républicaines détruisit presque entièrement la faïencerie, que le plus jeune des trois frères, Pierre-Joseph, reprit à son compte seul, lors de la paix, pour y établir la faïencerie actuelle, qu'exploite aussi la société Villeroy et Boch. En 1809, le fils aîné de Pierre-Joseph, Jean-François Boch, quitta la maison paternelle pour établir, dans l'ancienne abbaye de Mettlach sur la Sarre, la faïencerie qui est devenue la plus importante de la société. Le Gouvernement français lui avait imposé la condition de ne brûler que de la houille; ce qui fut cause que Mettlach est la première faïencerie du continent qui ait cuit ses produits à la houille; elle est aussi la première du continent qui fit mouvoir ses tours par une machine. La réunion des deux familles industrielles fit prendre à leurs affaires un rapide développement. Elles fondèrent une succursale à Dresde, qui a exposé sous le n° 202 du catalogue allemand. Elles s'associèrent à la fabrique de Utschneider et C^{ie}, à Sarreguemines, achetèrent la vieille faïencerie de Tournay, en Belgique, établirent la grande faïencerie de Keramis, dans le Hainaut belge, fondèrent une verrerie à Wadgane, près Sarrebruck, qui a exposé sous le n° 43, une seconde fabrique à Nettlenh, pour y faire des carreaux de parement, et une fabrique analogue à Camoil, près Maubeuge (Nord); enfin une grande briqueterie à Metzig.

L'exposition de MM. Villeroy et Boch montre tous leurs genres de fabrication : de la terre de pipe ordinaire, blanche et imprimée, décorée à la main et surtout décorée par impression lithochromique, genre de décoration dans lequel elle a exposé les meilleurs résultats à signaler à l'Exposition, tant par le fini du dessin que par la variété des couleurs; de la porcelaine phosphatée anglaise, et, sous la dénomination de chromolithe, un grès orné de décorations incrustées, genre Henri II, avec des couleurs très-variées et des ornements en reliefs de différentes couleurs.

On y voyait aussi des matériaux de construction et des statues en terre cuite de différentes couleurs, grises, jaunes, blanches, rouges, etc. Ces objets sont de bonne qualité, bien travaillés, et les ornements gothiques sont très-variés. Ces derniers ont été faits pour la restauration de l'église de Saint-Pierre à Hidelburg. De grandes têtes, quatre fois la grandeur naturelle, placées dans des niches, ont été faites pour le bâtiment de l'école polytechnique de Munich. Il y a eu soixante figures semblables d'hommes célèbres fournies pour cet établissement.

Enfin MM. Villeroy et Boch ont exposé une riche collection de leurs carreaux de pavage. Ces carreaux sont faits à sec, comme on le sait, avec des argiles pulvérisées, moulées par une forte pression obtenue au moyen de presses hydrauliques. Depuis 1868, une grande partie de ces carreaux est cuite dans des fours chauffés au gaz, les premiers qui aient été construits pour la cuisson des produits céramiques d'une manière continue. Pour marcher ainsi d'une manière continue, il faut seize fours. La fabrique de porcelaine du comte Thun à Klosterci, en Bohême, est la première qui ait employé le gaz à la cuisson des produits céramiques; mais il n'y a pas de cuisson continue, et pour chaque four il y a un générateur à gaz, tandis qu'à Mettlach les mêmes générateurs fournissent le gaz à tous les fours. Ils ne sont arrêtés environ qu'une fois par an.

La fabrique de Dresde a exposé ses spécialités : des plaques de revêtement, de grandes jarres pour une fabrique de parfumerie, et surtout des poêles remarquables par la netteté des ornements. Tandis que les poêles ordinaires sont recouverts d'émaux étamifères très-épais qui doivent cacher la coloration de la terre, les poêles ordinaires de Dresde sont faits en pâte blanche, recouverte d'un vernis transparent très-mince, qui conserve aux reliefs toute la finesse de leurs détails.

M. Bonafide (Léopold), près Saint-Pétersbourg, a exposé des poêles en faïence émaillée de l'ancien style russe, d'après les dessins de M. Monighetti, ainsi que des vases à fleurs et des assiettes en imitation de majolique.

M. de Ginori a réuni les différents genres de fabrication qui s'exécutent dans la fabrique de Doccia. Il n'y a rien de nouveau à signaler dans cette exposition, dont les produits d'ailleurs nous paraissent devoir être classés sur le même rang que ceux de notre manufacture de Gien.

En Espagne, nous citerons M. Pickman, de Séville, dont la fabrication est du même genre que celle des Anglais. Il avait exposé des assiettes décorées, de 6 à 7 francs la douzaine, et d'autres pièces de toutes sortes, dont quelques-unes de grandes dimensions, de grandes jarres en grès, des

assiettes en grès avec filets et des grès mauresques imités des anciens. Cet établissement occupe 700 ouvriers.

Les deux belles manufactures de Suède, celle de Gustafberg et celle de Rorstrand, ont exposé des collections de poteries dont une partie figurait déjà à Londres en 1871. Nous avons retrouvé, au milieu des vitrines de la fabrique de Gustafberg, les coupes en parian, notamment la grande coupe déjà exposée à Londres.

L'exposition de la fabrique de Rorstrand était très-remarquable par le nombre et la qualité des objets. Cet établissement, fondé à Marieberg en 1710, et dans lequel l'impression était employée dès 1760, comme le rapporte Brongniart, ne fabrique pas seulement la faïence fine, courante, services de tables, vases, etc., elle fait encore avec succès de grandes pièces, dont de beaux spécimens avaient été envoyés à Vienne : des pendules, des vases de toutes formes, deux grands candélabres, et surtout un poêle monumental. Toutes ces pièces sont recouvertes d'émaux colorés, noirâtres ou verdâtres, d'un ton très-doux et d'une grande égalité de couleur, tantôt unis, tantôt recouverts de sujets en grisailles. Le poêle était surtout remarquable comme dimensions et comme exécution. Brongniart, qui a visité cet établissement en 1824, rapporte qu'il y a vu un grand poêle à la suédoise, fait avec l'argile d'Upsal, et qui était encore en bon état, bien qu'il servît journellement depuis trente ans, pendant tous les hivers, qui sont très-longs dans ce climat.

III

GRÈS, TERRES CUITES ET AUTRES.

La principale exposition de ce genre de poterie est due à la maison Doulton, de Londres. Il y a près d'un siècle que la fabrication des poteries en grès a débuté à Lambeth, Londres. À l'origine, la production se bornait aux articles d'usage domestique; elle s'est ensuite considérablement développée.

Cette maison est aujourd'hui trop célèbre pour que nous ayons besoin d'insister sur le mérite exceptionnel de ses produits.

MM. Doulton avaient envoyé à Vienne une collection complète de leur fabrication. Leur poterie de grès est répandue dans tous les pays et connue de tout le monde. Mais l'accroissement le plus considérable de leur fabrication est dû à leurs poteries d'assainissement des maisons et des villes. Tout se fait par machines à Lambeth, depuis le délayage des terres jusqu'à la fabrication des plus grandes pièces, les tuyaux par exemple; ce qui a permis de produire d'immenses quantités de pièces de

qualité supérieure et d'un prix moins élevé. C'est vers 1846, à l'instigation du célèbre hygiéniste M. Edwen Chadwick, que MM. Doulton et Cie ont commencé à faire leurs tuyaux de grès, qui sont employés aujourd'hui en Angleterre, aux Indes et en France. Il sort journellement de leur usine plus de 8,000 mètres de tuyaux de 75 millimètres à 76 centimètres de diamètre. Plus de cinquante ville d'Angleterre emploient les tuyaux de MM. Doulton, qui ont donné partout les meilleurs résultats.

Nous avons remarqué aussi la pompe en grès destinée aux acides, ainsi que tous les appareils de chimie. Lors de l'Exposition de Londres, en 1871, MM. Doulton avaient commencé à fabriquer des grès artistiques, coupes, vases à fleurs, aiguières, etc., qui avaient été très-remarqués. Cette année, ils ont prouvé qu'ils avaient beaucoup développé et perfectionné cette fabrication, non-seulement comme matière, mais au point de vue de la décoration comme forme et comme couleur.

L'exposition allemande renfermait aussi de jolis grès. M. Merkelbach Grenzhausen, de Hessen, Nassau, se livre à la fabrication d'objets en grès d'après d'anciens modèles. Il a exposé des grès gris, jaunes, avec des décorations de couleur au petit feu assez bien faites. Mais nous préférons de beaucoup la fabrication d'imitations de grès anciens de C. W. Fleischmann, à Nurnberg. Les imitations, avec couleurs au grand feu, étaient bien réussies et fidèlement reproduites. La principale pièce était une reproduction de l'Apostelkruge. Hirschergel avait créé, dans le xvie siècle, des modèles d'après la renaissance italienne, imités par deux ou trois maisons, entre autres le bocal des apôtres, vase à bière cylindrique, à fond plat, avec les figures des douze apôtres, et qui est devenu un type auquel on a donné le nom d'Apostelkruge.

L'exposition des terres cuites était nombreuse, surtout en Allemagne et en Autriche. Les produits allemands les plus remarquables sortaient de la fabrique de M. Paul March, membre du jury international, de Charlottenbourg, près Berlin. Un grand hémicycle en terre cuite, avec colonnes, corniches, vases et ornements, avec statue sur un piédestal au centre, montrait à quel rang s'est élevé le travail de la terre cuite chez M. Paul March.

La fabrique de Inzersdorf am Wienerberge, dirigée par M. Teirich, avait exposé un arc de triomphe monumental. Dans la cour de la section des Beaux-Arts, à côté de statues en terre cuite, simples ou décorées d'émaux, parmi lesquels nous avons remarqué un émail rouge très-beau, se trouvaient rangés tous les autres produits sortis du même établisse-

ment. Cette fabrique se compose de deux parties : l'une destinée à la plastique, l'autre consacrée à la fabrication des briques; nous avons pu les visiter, grâce à la gracieuse hospitalité qui nous a été donnée par M. Teirich, membre du jury international.

Des bâtiments spéciaux sont consacrés à la plastique; ils renferment de grands ateliers de moulage. Tout se fait là, depuis le modèle jusqu'à la terre cuite complétement terminée, et nous avons pu constater le mérite réel des pièces artistiques qui s'y fabriquent sur une grande échelle. Mais la partie la plus intéressante est celle qui est consacrée à la fabrication des briques. Une véritable montagne, située à près d'une lieue de Vienne, sert de base à l'exploitation. Elle est formée par la superposition de couches argileuses qui, par leurs mélanges, donnent la terre propre à la fabrication. La butte est attaquée par tranchées à ciel ouvert. Chaque couche de terre est détachée à la pioche et placée dans des fosses pleines d'eau où elle se délaye et passe l'hiver. La terre, prise dans ces fosses à la brouette, est amenée à l'endroit où se fait le mélange, et, de là, elle est distribuée dans les ateliers. Chaque jour on extrait la terre nécessaire pour faire un million de briques; on en fabrique 500,000 par jour; le reste de la terre sert pour le travail pendant l'hiver, où l'extraction ne se fait plus. Presque toutes les briques sont faites à la main, assez grossièrement; un petit nombre sont faites à la machine. La dessiccation se fait sous de nombreux et grands hangars. La cuisson s'opère dans quatorze ou quinze fours Hoffmann, dont plusieurs sont de forme ovale et de très-grandes dimensions. Dans ce cas, on allume le grand feu dans deux compartiments voisins, afin d'avoir assez de chaleur pour que le tirage puisse se faire à la base de la cheminée. Le nombre total des personnes employées est de 9,000 environ, en comptant les femmes et les enfants. Plus de 200 chevaux parcourent toute la journée la route de Vienne pour y porter les produits fabriqués.

Des salles d'asile et des écoles reçoivent les enfants; un hospice, visité par les meilleurs médecins de Vienne, contient soixante ou quatre-vingts lits.

Le soin avec lequel toutes ces institutions sont établies et entretenues fait le plus grand honneur au directeur. Cette installation est surtout curieuse par son immense développement. Lorsque la montagne aura été aplanie, le sol nivelé sera rendu à la construction.

En Espagne, M. Soton, de Séville, a exposé des carreaux et des mosaïques qui ont été faites pour la restauration de l'Alhambrah; M. Molla, de Valence, des mosaïques très-dures, de 4 à 10 francs le mètre, très-répan-

dues en Italie; M. Coca, de Valence, des carreaux de faïence fine monochromes bleus, ou avec bouquets sur fond blanc, à 17 centimes la pièce; M. José Pellis, de Séville, des terres cuites dures, style renaissance, destinées à l'hôtel de ville de Séville; M. Capro, de Mayorque, des vases en terre cuite grisâtres, avec ornements en relief ou avec découpages rapportés dans le genre des pièces réticulées; enfin M. Ciscusny, de Barcelone, des appareils de chimie, fourneaux, cornues, creusets.

Les produits réfractaires étaient nombreux; ils provenaient de France, d'Allemagne, d'Angleterre et de Belgique. Nous n'avons rien à ajouter à ce que nous avons dit à ce sujet. L'exposition belge était la plus importante. Nous citerons :

MM. de Lattre (André) et Cie, à Seilles-lez-Andenne, province de Liége, et à Couillet, près Charleroi, pour ses cornues à gaz, briques réfractaires et matières premières venant d'Andenne.

M. Dor (Nicolas Joseph), directeur des mines et usines de M. L. de Laminne, à Ampsin, près Huy, province de Liége. Nous avons déjà signalé, dans notre rapport de Londres, les creusets faits par M. Dor au moyen de la presse hydraulique. Cette machine, qui fonctionne depuis cinq ans à l'usine de M. de Laminne, a été employée depuis dans d'autres usines.

MM. Smal-Smal et Cie, à Andenne, province de Namur.

La Société anonyme des terres plastiques et produits réfractaires d'Andenne, à Andenne-lez-Namur, dirigée par M. Bertrand.

La Société des produits réfractaires de Saint-Ghislain, près Mons, Hainaut: MM. Gust. de Savoye, administrateur, et Pierre Pohl, directeur gérant.

IV

POTERIES D'ART.

Nous avons à constater que de grands efforts sont faits dans cette direction dans tous les pays, et que la France, qui a donné la première impulsion, est toujours à la tête de ce grand mouvement. La preuve en est dans la faveur avec laquelle nos poteries d'art sont recherchées, et dans le prix élevé qu'on y attache. Le succès de l'Exposition a été pour Théodore Deck, et nous sommes heureux de pouvoir dire l'impression profonde et le sentiment d'admiration que son exposition a excités parmi les membres du Jury international. C'est à l'unanimité, et en quelque sorte par acclamation, que le Jury lui a accordé le diplôme d'honneur. Ce succès est d'autant plus honorable pour M. Deck, qu'il est le résultat de travaux commencés depuis longtemps et soutenus avec énergie et persévérance. M. Deck,

en effet, s'occupe de céramique depuis plus de trente ans. Il commença par ses incrustations de pâtes colorées, genre Henri II; plus tard, il trouva et exécuta le premier le bleu turquoise, si heureusement employé dans ses poteries orientales; il créa de nouveaux effets, obtenus par la superposition d'émaux transparents colorés sur des dessins colorés incrustés, tels que décorations noires sur fond turquoise, réalisées par la combinaison de l'émail bleu transparent avec des incrustations rouges. Il s'appliqua ensuite à perfectionner ses émaux et ses couleurs, et, en les appliquant sur une pâte de composition spéciale et sous une couverte spéciale, il a pu conserver à ses peintures et à ses décors l'éclat et la vivacité qui les caractérisent.

La principale pièce qui figurait à l'Exposition de Vienne était une grande jardinière de 2 mètres de large, composée de trois grands vases montés sur des pilastres en faïence et adossée contre un grand panneau décoratif de 4 mètres de hauteur, en carreaux de 20 centimètres, sur lequel est représentée une Cérès avec une gerbe de blé, ayant à ses cotés deux Amours personnifiant la peinture et la musique. Cette jardinière et le panneau sont de style renaissance et d'un très-bel effet. Les couleurs, où le bleu domine, sont très-bonnes et bien venues; l'émail blanc qui sert de fond est d'un aspect doux et gras très-remarquable.

Nous citerons ensuite plusieurs grands plats de 60 centimètres de diamètre, dont l'un, représentant une figure égyptienne qui se détache sur fond blanc avec la bordure en caractères hiéroglyphiques sur fond jaune, est admirablement réussi; un autre plat, très-remarquable aussi, sur lequel est peinte une jeune fille en costume Henri II, a été acheté par le musée d'Édimbourg; puis de grands panneaux avec des sujets de chasse ou des personnages costumés du XVIe siècle, et enfin des vases ou objets divers de toute forme et de toute grandeur. Tous les genres de décorations employés ou créés par Théodore Deck étaient là : émaux en relief sur fonds céladon, bleu turquoise et jaune d'une grande harmonie; ornements gravés dans la pâte et incrustations d'émaux de couleurs, avec ou sans superposition d'émaux colorés transparents. Toutes les décorations ou peintures sont exécutées par les artistes les plus distingués, dont M. Deck avait eu l'attention d'inscrire les noms sur un panneau de faïence : ce sont MM. Anker, Benner, Collin; Mme Escallier; MM. Gluck, Hirsch, Jullien, Legrain, Ranvier et Reiber. M. Deck a su mettre à leur disposition les procédés nécessaires pour réaliser les plus beaux effets. En résumé, M. Deck est un chercheur et un inventeur. Toutes ses créations ont été en partie imitées par les céramistes les plus habiles des pays étrangers, notamment en Angleterre; il a donc travaillé pour l'art céra-

mique, qui lui doit des progrès importants, et, si son succès a été éclatant à Vienne, nous pouvons ajouter qu'il a été justement mérité.

M. Parvillée continue à s'occuper de céramique orientale. Nous avons déjà signalé, dans notre rapport de Londres en 1871, tout le mérite des œuvres de M. Parvillée, qui ne laissaient rien à désirer au point de vue de l'art. Son exposition de Vienne montre l'extension qu'il a donnée à sa fabrication et les progrès considérables qu'il a accomplis dans l'exécution de ses poteries.

M. Collinot avait réuni, dans une vitrine richement agencée, une collection nombreuse de ses faïences artistiques dites *persanes*, vases de grandes dimensions et pièces d'architecture. Le coup d'œil de cette exposition était sans doute satisfaisant. Mais on a dit tout ce qu'on pouvait dire des faïences de M. Collinot; c'est toujours le même genre, les mêmes couleurs, les mêmes procédés. Tel il était en 1867, tel il est encore aujourd'hui; c'est un imitateur fidèle et habile des faïences orientales.

L'exposition de M. F. Laurin, à Bourg-la-Reine, était intéressante; ses faïences d'art, coupes, vases, jardinières, étaient bien réussies comme forme, et décorées avec goût; il a obtenu, sur certains vases de grandes dimensions, des effets de couleurs originaux et heureux. M. Laurin a prouvé qu'il avait réellement le sentiment de la faïence d'art, et ses productions ont attiré, d'une manière très-honorable pour lui, l'attention du Jury international.

MM. Soupireau et Fournier ont montré qu'ils continuaient à fabriquer avec talent les faïences d'art. Le genre Palissy était représenté par M. Pull, de Paris, dont les œuvres sont justement estimées; par M. Sergent et par M. Barbizet; si les produits de ce dernier sont généralement d'une fabrication moins soignée que ceux de M. Pull, il faut reconnaître aussi que M. Barbizet a le mérite de les fabriquer à très-bon marché. Le genre Palissy n'est pas apprécié par tout le monde, et il faut bien reconnaître aujourd'hui que, de toutes les poteries d'art, c'est la plus facile à réaliser. Les produits de M. Barbizet sont surtout destinés à l'ornementation des jardins et des maisons, et la question de prix a son importance. Le mérite de M. Barbizet est d'avoir su allier une fabrication convenable à une modicité de prix suffisante. M. Barbizet a d'ailleurs prouvé, par la production de quelques pièces exceptionnelles, à quel niveau il sait élever sa fabrication, lorsqu'il le veut.

Mais, comme faïence décorative à bon marché, personne ne le cède à M. Aubry, de Bellevue, près Toul (Meurthe). M. Aubry fabrique les faïences

décoratives, vases, cache-pots, jardinières, genre italien, Rouen, Nevers, souvent de grandes dimensions, bien réussies. Cette exposition a vivement frappé le Jury international, dont les membres ont acheté toutes les pièces de M. Aubry. Les produits de M. Aubry sont surtout destinés à orner les jardins, et il est impossible d'exiger une meilleure fabrication à des prix aussi modestes.

Nous n'avons rien à dire au sujet des faïences d'art des pays étrangers; l'exposition de M. Minton était très-remarquable, et la maison occupe toujours dans la fabrication des majoliques et des poteries d'art un rang dignes de sa réputation, nous avons d'ailleurs mentionné plus haut tout ce que nous avions à dire des grès artistiques allemands et anglais.

II

VERRERIE.

Les matières premières employées pour fabriquer le verre sont toujours à peu près les mêmes, et la composition des verres n'a pas sensiblement changé depuis les dernières expositions; nous avons donc retrouvé à Vienne les principaux types employés en verrerie, et dont les compositions se rapprochent de celles du crown-glass, du verre à vitre et du cristal. Les perfectionnements que nous avons eu à constater portent principalement sur la fonte du verre. On sait que les éléments constitutifs du verre forment, par leur mélange, la composition que l'on introduit dans les creusets ou pots de verrerie. Ces pots, dont les dimensions peuvent s'élever jusqu'à 1 mètre de hauteur, 2 mètres de largeur et 15 centimètres d'épaisseur, et qui renferment, à l'état fondu, de 75 ou 100 kilogrammes à 1,500, 1,800 et même 2,500 kilogrammes de verre, suivant les pays, sont d'abord chauffés dans le four à une haute température; on les remplit ensuite avec la composition, et, quand chaque pot a reçu sa charge normale, on les chauffe pendant un temps qui varie de huit à quinze heures, de manière à obtenir un verre bien homogène, c'est-à-dire un verre fin.

Quand l'affinage du verre est terminé, on laisse refroidir le verre, qui est trop liquide pour être travaillé, et, quand il a pris l'état visqueux convenable, on le cueille dans le pot à l'aide de cannes en fer, et on le travaille jusqu'à ce que le creuset soit vidé. On remplit alors le creuset d'une nouvelle charge de composition, et on continue le travail dans le même ordre; c'est-à-dire que chaque période de travail est séparée par

une période de fonte qui l'interrompt nécessairement. Au bout d'un certain nombre de fontes, le creuset, fatigué par la charge du verre et usé par l'action corrosive du feu, doit être remplacé par un creuset neuf. Cette opération cause nécessairement une perte de temps et de chaleur, en même temps que l'usure du creuset occasionne une dépense considérable. En effet, ces creusets doivent être fabriqués avec un soin extrême; il faut les dessécher lentement et pendant longtemps, afin qu'ils puissent être portés à la haute température du four sans se fendre. Lorsqu'il s'agit de remplacer un pot dans un four, on commence par chauffer le nouveau pot dans un four spécial, afin qu'il puisse arriver progressivement à la température du four. Les ateliers où l'on fabrique les pots, et les chambres chaudes dans lesquelles on les dessèche et qui peuvent renfermer de 200 à 300 pots, occupent une place considérable dans une verrerie. Malgré ces soins, il arrive des accidents; les pots se fendent ou se déforment; il faut interrompre le travail, perdre du temps, de la matière, du combustible. On peut donc dire que la nécessité d'employer les pots pour fondre le verre est un des inconvénients les plus graves de la verrerie et l'une des préoccupations les plus grandes des verriers.

On a cherché à modifier cet état de choses de différentes manières. D'abord, on a essayé de marcher d'une manière continue en se servant de pots d'une construction spéciale; M. Bontemps, dans son Traité du verrier, a donné les dessins de quelques dispositions de ce genre qui ont été mises à l'essai. Je décrirai ici un modèle qui se trouvait dans l'exposition allemande; c'est un creuset divisé en trois parties : la partie antérieure a la forme d'un pot couvert ordinaire; elle est percée à la partie inférieure d'un trou qui la met en communication avec le compartiment voisin; les deux autres compartiments sont séparés par un canal vertical; ce canal est percé de deux orifices, l'un en bas, communiquant avec le premier compartiment, l'autre en haut, communiquant avec le second compartiment. On charge la composition dans le premier compartiment; à mesure que le verre fond, il passe par l'ouverture inférieure dans le canal vertical, arrive au second orifice, puis coule dans le second compartiment, où il s'affine, et il prend son niveau dans le troisième compartiment, où il est cueilli.

Mais le fait véritablement important de l'Exposition et sur lequel nous ne saurions trop appeler l'attention de nos verriers, c'est la fabrication continue du verre par le four Siemens, telle qu'elle se pratique à Dresde; nous y reviendrons en parlant de cet établissement.

La question du combustible n'est pas moins sérieuse; les fours Siemens commencent à fonctionner avec succès dans un certain nombre de verreries

à grosses pièces et de fabriques de glaces. Ces fours sont employés depuis longtemps avec avantage dans le travail de la gobeleterie; mais leur emploi pour la fabrication des manchons destinés à faire les vitres, et des grosses pièces en général, a présenté d'abord de grandes difficultés. En premier lieu, les houilles grasses ont produit des inconvénients dus à la grande quantité de brai qui se produisait; il a fallu modifier les dimensions de la grille; en second lieu, il a fallu arriver à une meilleure répartition de la chaleur dans le four, la diffusion de la flamme étant moins complète que dans les fours ordinaires. Enfin il ne suffit pas de fondre le verre, il faut le souffler et le travailler, et le travail et le soufflage se faisaient mal. La flamme ne sortait pas suffisamment par les ouvreaux; il était difficile de réchauffer le verre, et les souffleurs se plaignaient. En modifiant l'entrée de l'air et la proportion des gaz combustibles, on est arrivé à lever ces obstacles. C'est à la Belgique que revient l'honneur des plus grands efforts tentés dans cette voie, et l'on peut dire, dès à présent, que le succès paraît assuré.

La fabrication des verres d'optique s'est considérablement améliorée; elle est arrivée aujourd'hui à un grand degré de perfection, grâce aux travaux de Charles Feil, qui a, pour ainsi dire, monopolisé en France la fabrication des grands objectifs.

La préparation des émaux a suivi les exigences de la production des pièces auxquelles on les applique, et les procédés de décoration du verre se sont tellement étendus, que des fabriques importantes sont exclusivement consacrées à ce genre d'industrie.

La fabrication du verre a pris un assez grand développement en Allemagne. Le nombre des fabriques qui, il y a trente ans, étaient de 188, s'élève maintenant à 250. Aux produits employés pour les compositions on a joint l'emploi des silicates naturels ou d'autres substances, comme le phonolithe, la cryolithe, le spath-fluor, la baryte. Le charbon a remplacé de plus en plus le bois comme combustible, et les usines s'éloignent des forêts pour se rapprocher des centres de charbon de terre. Les nouveaux fours Siemens ont introduit une grande économie de combustible; au lieu de huit parties de bois, six à huit parties de lignite, trois à quatre parties de charbon de terre, on arrive maintenant au même résultat avec une partie de bois, une à deux parties de lignite, deux parties de tourbe et une demi-partie à trois quarts de partie de charbon de terre.

Les espèces de verre fabriquées en Allemagne peuvent être rangées comme il suit :

1° Verre en tables; se fabrique dans toute l'Allemagne, principalement dans le Rhinland et en Westphalie, et ensuite en Silésie. Les anciens

fours à étendre ont été remplacés par les nouveaux systèmes; on fabrique du verre mousseline à Braunlage, en Brunswik (Braunschweig).

2° Verre à bouteilles; se fait partout, principalement à Saarbrucken, embouchure de l'Elbe, aux environs de Berlin, à Dresde. L'emploi des moules se généralise.

3° Verre blanc concave (Hohlglass); se fabrique partout, principalement dans les provinces Rhénanes et en Lausitz; celui qui est destiné à être moulé contient une certaine quantité d'oxyde de plomb.

4° Glaces soufflées, provenant principalement de la forêt de Bavière; il s'en introduit une grande quantité de Bohême en Allemagne, et c'est de Fürth que se fait l'exportation. On commence à argenter les miroirs.

5° Glaces coulées. Il faut citer trois fabriques nouvellement établies à Waldburg, Cramplan et Freden, à ajouter aux anciennes fabriques de Manheim, d'Aix-la-Chapelle, dans la série de la douane prussienne, qui étaient exploitées par des industriels étrangers. Tous les fours sont alimentés par des régénérateurs. Les produits de ces fabriques sont à peine la dixième partie des produits anglais, français et belges réunis.

6° Des verres d'art se fabriquent dans le Riesengebirge, dans la forêt de Bavière et dans le Fichtelgebirge. Ce dernier est, en outre, le siége principal de la fabrication des perles roulées. La gravure à l'acide, la peinture et la photographie sur verre se répandent. La production de ces articles, surtout d'exportation, est inférieure à celle de la Bohême. Des appareils de chimie et de physique, des yeux artificiels, et autres objets soufflés à la lampe, sont faits dans la forêt de Thuringe et dans la Marke Brandenburg.

7° Une nouvelle branche de fabrication s'est formée depuis quelque temps, c'est celle des objets destinés à l'éclairage, principalement des lampes à pétrole. Les centres de fabrication sont la Lausitz et la Saxe. L'exportation est importante; celle des articles courants se fait mieux en Autriche.

Nous examinerons les produits exposés par ordre de matière de la manière suivante:

Cristaux et verrerie de luxe;
Glaces;
Vitres;
Bouteilles;
Verres d'optique;
Émaux et perles;
Décoration du verre.

I

CRISTAUX ET VERRERIE DE LUXE.

La France n'avait rien exposé dans ce genre. Quelques échantillons de cristaux anglais figuraient dans les vitrines des exposants de la Grande-Bretagne. La Verrerie impériale de Russie, près Saint-Pétersbourg, avait exposé des garnitures de bureau et de toilette, des vases émaillés, des serre-papiers, etc., d'une bonne fabrication. Cet établissement, fondé en 1795, fabrique annuellement 180,000 pièces de verreries et 250 pouds d'émaux à mosaïque, pour une valeur de 70,000 roubles. Il occupe 130 ouvriers; son moteur à vapeur est de la force de 20 chevaux.

Comme cristallerie de luxe, l'exposition la plus remarquable et la plus considérable à tous égards était celle de MM. Neveu-Meyr, à Adolf, et J. et L. Lobmeyr, à Vienne.

Ce qui a été exposé sous le nom de Neveu-Meyr, à Adolf, et de J. et L. Lobmeyr, à Vienne, a été exécuté d'après les dessins, sous la surveillance et pour le propre compte de M. L. Lobmeyr, dans les fabriques de Neveu-Meyr. Une autre partie de cette exposition a été fabriquée et livrée à l'état brut par Neveu-Meyr à MM. J. et L. Lobmeyr, qui les a fait achever comme taille, gravure et peinture, par ses propres ouvriers. On sait qu'en Autriche il y a des verreries qui fabriquent, taillent et gravent les verres de luxe; mais plus généralement le verre est fabriqué à l'état brut et livré à des fabricants spéciaux appelés *raffineurs,* qui le taillent, le gravent ou le décorent. C'est à Neveu-Meyr, d'Adolf, que revient la part de la matière et de la fabrication, tandis que la partie artistique, comme formes, dessins, achèvement des gravures très-fines et de quelques peintures, est la propriété de MM. J. et L. Lobmeyr.

Comme matière, leur cristal (verre de Bohême) est d'un éclat remarquable, d'une pureté et d'une transparence complètes. La plupart des verres colorés étaient également d'une fabrication très-soignée. Les formes sont toutes gracieuses et élégantes; les verres minces, les verres à pied, les pieds de verre à tiges étaient d'un travail fini et délicat.

Toutes les tailles étaient représentées, la taille en diamant, plus spécialement celle du genre des ouvrages en cristal de roche du xvie siècle. Les gravures fines et les peintures avaient été exécutées par les meilleurs artistes de l'Autriche. On a surtout remarqué le service de table commandé par Sa Majesté l'empereur d'Autriche. Ce service était remarquable par la forme de ses pièces, l'élégance et la sobriété de la gravure, la blancheur

CÉRAMIQUE ET VERRERIE.

éclatante et la pureté du verre. Les dessins de M. J. Storck, les gravures de M. Eisert, et les montures or et argent de H. Ratzersdorfer, de Vienne, font le plus grand honneur au goût et au sentiment artistique de M. Lobmeyr.

Le verre à cristal de Bohême de Neveu-Meyr, d'Adolf, a la composition suivante :

Sable siliceux	20 livres.
Potasse raffinée fine	24
Minium anglais	4
Chaux blanche cuite en morceaux	12

La soude est toujours exclue des verres de luxe, qu'elle colorerait; on l'emploie seulement pour les verres ordinaires, les verres de lampe e les glaces ordinaires et à moitié blanches.

Voici maintenant quelques renseignements statistiques pour 1870, que je dois à l'obligeance de M. Lobmeyr.

A cette époque les éléments de production étaient ainsi répartis :

CISLEITHANIE.

Verreries diverses	147
Roues hydrauliques	190
Turbines	7
Machines à vapeur	17
Fours de fusion	198
Creusets	1,375

TRANSLEITHANIE.

Verreries	61
Fours de fusion	71
Creusets	568

Les produits fabriqués peuvent se classer de la manière suivante :

CISLEITHANIE.

Valeur de production pour 1870, 20,022,732 florins ainsi répartis :

Verreries sans raffinerie	6,161,264 florins.
Raffinerie	13,861,468
Total	20,022,732 florins.

Cette somme se divise ainsi pour la plus grande part dans les différentes spécialités.

######## PRODUCTION DES FOURS À VERRE.

Verres concaves et en table....................	6,161,264 florins.
Fonte de composition........................	907,000

######## RAFFINERIE.

Polissage des glaces........................		1,036,000
Verre concave.	Rudweis....................	1,418,458
	Reichenberg................	8,500,000
Quincaillerie.............................		200,000

L'exportation de la série de la douane autrichienne-hongroise (y compris la Hongrie) s'élève, pour 1873, à 15,222,662 florins.

Le nombre des ouvriers en Cisleithanie serait de 23,725, ainsi divisés :

######## FABRICATION DU VERRE.

	Hommes.	Femmes.	Enfants.
Verre concave et en table..........	6,652	419	610
Fonte de composition.............	565	35	//

######## RAFFINERIE.

		Hommes.	Femmes.	Enfants.
Polissage des glaces................		533	342	18
Verre concave.	Rudweis..........	6,512	945	557
	Reichenberg......	1,032	//	//
Quincaillerie		2,859	975	140
Souffleurs de perles		438	152	//
Fileurs de verre.................		1,419	268	85

Ces renseignements ne sont pas complets.

######## TRANSLEITHANIE.

La production totale pour la Transleithanie est estimée à 1,500,000 florins, valeur autrichienne, avec 3,000 ouvriers.

La consommation des combustibles en Cisleithanie, pour 1870, est :

Bois	300,021 toises.
Charbon (quintaux de 100 à 110 livres).............	100,000
Tourbe	100,000

Pour l'Autriche-Hongrie, en 1873, nous avons les chiffres suivants :

	Importation.	Exportation.
Verre le plus commun............	4,093	67,649
Verre commun.................	127,820	217,737
Verre moyen fin................	5,154	107,448
Verre fin	1,274	30,555
Verre le plus fin................	6,774	4,878
Zoll-centner	145,115	428,267

En tenant compte de 10 p. 0/0 de droit de douane, la valeur de l'importation est de 214,635 florins.

Plusieurs maisons de Hongrie avaient exposé; celles où se fabriquent des produits de qualité moyenne se faisaient remarquer par le grand nombre d'objets exposés, ce qui prouve l'importance que les fabricants hongrois attachent à développer leur industrie verrière.

En première ligne nous citerons la maison Palme Bonyttadi et Cie, de Zvecevo en Croatie. Les produits exposés consistent en gobeleterie de toute sorte. Ils sont remarquables par la belle qualité du verre. Les verres à boire sont à bords tranchants sans pontils, comme dans la fabrication de Bohême. Cette exposition est intéressante, parce que la maison Palme est une des dernières fabriques qui préparent encore les verres usuels en verre de Bohême, à cause du bas prix de la potasse. Sa position géographique lui permet, en effet, d'abattre les bois suivant ses besoins. Elle occupe 400 ouvriers, y compris ceux qui coupent ce bois et font la potasse.

Les verres de qualité inférieure et moins beaux étaient exposés par d'autres fabriques. Nous signalerons surtout la maison Kossuch Janos et Cie, de Pesth. Les verres sont fabriqués avec la composition suivante, qui m'a été donnée par M. le Commissaire hongrois :

Quartz	120
Potasse raffinée	30
Soude	12
Chaux	12

La soude se substitue dans le verre de qualité inférieure à la potasse, qui devient plus chère à cause de la rareté du bois. En effet, les forêts sont exploitées maintenant en coupes réglées, et non plus à la sauvagerie, comme cela se pratique encore sur les limites de la Croatie.

Les verreries de Venise étaient presque toutes représentées à Vienne, et elles avaient exposé des produits nombreux, dont l'ensemble produisait un certain effet; les objets exposés étaient plutôt remarquables par le mode de travail que par la qualité de la matière. Il est incontestable que la fabrication de ces lustres, de ces bouquets et guirlandes de fleurs et autres grandes pièces, dont les principales sortaient de l'usine de M. Salviati, exige de la part des ouvriers une grande adresse et une grande patience. Mais nous ne pensons pas que ce soit de cette manière que le verre doit être employé et travaillé. Le verre doit son prix à sa transparence, à son

éclat et à sa solidité; son emploi ne doit pas sortir de certaines limites. Qu'on l'utilise pour la fabrication de ces grands verres à pied plus ou moins ornementés, tels qu'on en fabriquait autrefois à Venise, rien de mieux; la rigidité du verre permettait de donner à ces vases la minceur, l'élégance et la légèreté qui les caractérisent, et d'en faire de véritables objets d'art; mais là le verre conserve toute son apparence et tout son caractère. Il n'en est pas de même lorsque du verre soufflé ou étiré en lames minces plus ou moins ridées sert à faire des fleurs, des imitations de tissus, dont la réunion forme des lustres, des bouquets ou des ensembles plus ou moins bizarres et compliqués. Les qualités propres du verre y sont complétement dissimulées. On aurait le même effet avec un assemblage de tissu convenablement travaillé et teinté. La poussière s'y met de même. Il ne reste donc que le mérite d'une difficulté vaincue. Nous ne le trouvons pas suffisant, et nous ne saurions trop nous élever contre cette absence ou cet égarement du goût, qui tend à faire créer ces faux genres qui ne représentent plus rien. A quoi bon travailler le verre comme de la mousseline? A quoi bon recouvrir le verre d'émaux, lui donnant l'apparence de la terre cuite? A quoi bon le cacher sous de la dorure ou de l'argenture pour lui donner l'apparence d'un vase de métal?

Ces restrictions faites, il faut reconnaître les efforts et l'adresse dépensés par les verriers italiens.

L'exposition la plus importante est, comme nous l'avons dit, celle de M. Salviati et Cie. Nous citerons des vases de différentes formes émaillés avec ornements en perles; des vases et coupes très-minces en millefiori; des vases en agate, aventurine et opale; des vases filigranés de toutes sortes, y compris ceux à bulles d'air emprisonnées dits à *reticelle;* des vases et bouteilles émaillés, en verre bleu, vert et rouge, imités de l'antique. Comme grandes pièces, nous signalerons un lustre énorme; le corps du lustre, en verre blanc, est entouré de torsades blanches et jaunes, de guirlandes et de bouquets de fleurs bleues, roses, jaunes, assez douces de ton, au milieu desquelles sont les bobèches destinées à recevoir les bougies; une grande corbeille bleu lapis, remplie de fruits et de fleurs, soutenue sur un coussin que supporte un nègre entre deux petits enfants; enfin un petit temple réunissant tous les genres de verres, opales, incrustations, millefiori, filigranes, etc., qui se fabriquent chez M. Salviati.

Nous devons signaler aussi des glaces assez jolies, avec encadrement de verres minces et de bouquets de fleurs avec des feuilles vertes.

Nous appelerons l'attention sur les mosaïques; à côté des petits bijoux

en mosaïques et millefiori montés, il convient de remarquer les grandes mosaïques, telles que celles qui représentent la cène, et une autre, un paysan jouant de la musette.

Le mode de fabrication de ces mosaïques est indiqué dans l'ouvrage intitulé : *Théophile, prêtre et moine, essai sur divers arts* (introduction du comte Charles de l'Escalopier, Paris, 1843). Depuis, M. Salvetat en a parlé dans un article sur la peinture sur verre, paru en 1862 dans les Annales du Conservatoire des arts et métiers.

Voici comment Théophile décrit ce mode de décoration, qui est d'ailleurs encore employé aujourd'hui, d'après les renseignements que M. Salviati m'a donnés à Vienne. On fait, de la même manière que le verre à vitre, des feuilles de verre blanc, de l'épaisseur d'un doigt; on les coupe au fer chaud en petits morceaux carrés; on les couvre d'un côté d'une feuille d'or, puis d'une couche de cristal blanc ou coloré; on cuit au moufle : le cristal coloré fond avant le morceau de verre qui sert de support, et on obtient des fragments différemment colorés, qu'on juxtapose de manière à obtenir le sujet qu'on désire. Le plus souvent, le fond est formé d'or au moyen de fragments sur lesquels la feuille de métal est fixée par du cristal transparent. Les mosaïques seraient heureusement appliquées pour la décoration de certaines parties de nos édifices religieux.

En résumé, l'exposition de M. Salviati est remarquable par la variété, le nombre des objets et les difficultés vaincues; la matière comme verre est médiocre, le goût est faux, c'est un genre essentiellement opposé à celui qu'imposent la nature et les propriétés du verre.

A côté de M. Salviati se rangeaient d'autres exposants; ce sont des fabricants isolés ou des groupes d'ouvriers travaillant pour leur compte propre. Des glaces encadrées de sujets de fleurs, étoiles et rosaces, des tables ou meubles en mosaïques, formaient les sujets principaux de ces expositions. Nous nommerons Luigi Olivieri, qui a exposé de grandes pièces; Lorenzo Bade, de Murano, avec ses mosaïques et ses verres en imitation de calcédoine de Pompéi, etc.

II

GLACES.

La société de Saint-Gobain, Chauny et Cirey a exposé des spécimens de glaces, verres pour toitures et dallage, glaces pour phares et miroirs de télescopes. Le Jury a décerné le diplôme d'honneur à cette puissante compagnie. Elle avait aussi exposé dans la section allemande des pro-

duits venant de Stolberg, près Aix-la-Chapelle, et de Waldhof, près Manheim.

La fabrique de Stolberg, fondée en 1857, produit des glaces brutes étamées et polies, vendues presque entièrement dans le pays. Son personnel se compose de 60 employés et surveillants, 960 ouvriers; elle possède 9 machines à vapeur de la force de 600 chevaux. La fabrique de Waldhof a été fondée en 1854; elle a produit, en 1871, du verre à glace de la valeur de 1,500,000 florins; la matière brute était d'une valeur de 274,000 florins; le tout principalement exporté en Europe. 25 employés et surveillants, 412 ouvriers, 13 machines à vapeur représentant une force de 500 chevaux.

La maison Amelmy et fils (Russie), à Dorpat, gouvernement de Livonie, avait envoyé des glaces avec et sans tain. Cette fabrique, fondée en 1770, possède un moteur hydraulique de la force de 150 chevaux; elle emploie 200 ouvriers; la valeur de sa fabrication annuelle est de 120,000 roubles.

Les établissements de MM. Marie d'Oignies et de Floreffe n'étaient pas représentés à Vienne.

L'exposition la plus importante était celle de la Société anonyme des glaces et verreries du Hainaut, à Roux, près Charleroi. M. Octave Houtart, administrateur délégué, a eu l'obligeance de nous faire visiter en détail ce bel établissement, dont la direction est confiée au zèle éclairé de M. Monseu.

Cette Société, fondée en mai 1868, au capital de 2 millions, a inauguré sa fabrication en juin 1869, en établissant, la première en Belgique, un four Siemens de 12 creusets. L'établissement comprend, en outre, 26 carcaises ou fours à recuire, chauffés par le feu provenant des générateurs Siemens, 9 appareils à doucir, 12 tables à savonner et 6 bancs à polir.

Tous ces appareils établis d'après les procédés les plus récents sont mis en mouvement par 9 machines à vapeur, donnant 200 chevaux de force, à détente et à condensation, ayant toutes un condenseur unique.

Le nombre des ouvriers est de 200, et la production annuelle est de 1 million de francs.

Les glaces exposées, qui représentent comme dimensions et comme qualité la fabrication courante de l'usine de Roux, étaient:

Une glace de 4 mètres sur $2^m,54$, argentée;
Une glace de 3 mètres sur $2^m,05$, étamée;
Une glace de 2 mètres sur $1^m,46$, bisautée et étamée.

Elles étaient remarquables par la blancheur du verre, par leur parfaite planimétrie et par le fini de leur poli. La deuxième glace, toute de fan-

taisie et de luxe, dans le genre de Venise, était remarquable par la perfection du poli et la netteté des biseaux. A côté de l'usine de Roux se trouvent des ateliers pour l'étamage et le biseautage des glaces.

III

VITRES.

Deux exposants français figurent à l'Exposition : MM. Pelletier et fils, de Saint-Just-sur-Loire, et la Compagnie générale des verreries de la Loire et du Rhône, dirigée par M. Hutter. MM. Pelletier avaient exposé des verres à vitres de couleur en feuilles et en manchon. Nous avons pu constater une fois de plus la belle qualité, comme couleur et comme travail, de ces verres colorés et de ces verres doublés qui sont si appréciés par les graveurs sur verre. La Compagnie générale des verreries de la Loire et du Rhône a été fondée en 1850; elle possède actuellement 25 fours; le bassin tout entier n'en renferme que 47. Trois de ces fours sont employés pour les vitres blanches, et un quatrième pour les vitres de couleur; la Société, qui fabrique aussi la gobeleterie et les bouteilles, emploie 1,800 ouvriers et produit 500,000 mètres carrés de verre blanc et 75,000 mètres carrés de verre de couleur.

Il n'y a rien à dire sur le verre d'Autriche et d'Allemagne. Le Portugal était représenté par deux établissements.

L'exposition la plus considérable à tous égards était l'exposition belge. On sait la place importante que la fabrication du verre à vitres tient dans l'industrie de ce pays. C'est dans les environs de Charleroi, à Lodelinsart, Jumet, etc., que se trouvent réunis les nombreux fours de verreries à vitres; quelques-uns de ces établissements, par leur mode d'installation et leurs dimensions, méritent d'être cités comme de vraies usines modèles.

Nous avons déjà dit les efforts faits en Belgique pour répandre l'emploi des fours Siemens dans la fabrication des manchons; c'est à MM. Bennert et Bivort, de Jumet, que revient l'honneur de cette initiative en Belgique.

Grâce à leurs efforts et à leur persévérance, ils ont trouvé le moyen de surmonter les obstacles provenant de la nature de la houille et de la difficulté du soufflage. Par des combinaisons ingénieuses et un réglage convenable des proportions d'air et de gaz, ils sont arrivés à obtenir une distribution de la flamme qui assure la régularité du travail. Si le four Siemens permet d'arriver à une économie de 40 p. o/o au moins comme

combustible, il faut reconnaître que les frais de premier établissement sont considérables et ne peuvent être risqués qu'en s'exposant à de lourds sacrifices en cas de mauvaise réussite. Le succès que ces messieurs ont obtenu est prouvé par la qualité des verres exposés et par les dimensions de quelques-uns d'entre eux, qui avaient 1,08 pouces 1/4 × 28 3/4, et d'autres, 80 3/4 × 46 3/4.

MM. Léon Baudoin et C^{ie} ont exposé de grands manchons, dont un cannelé; des verres blancs et colorés, mats, mousseline, et des verres bombés de différentes couleurs. Cette fabrique a réalisé de grands progrès dans la production des verres colorés. C'est M. D. Sonet, prédécesseur de MM. Léon Baudoin et C^{ie}, qui a commencé la fabrication des verres colorés en Belgique, où elle s'est répandue depuis dans d'autres établissements.

L'exposition de M. Alphonse Morel consistait en verres blancs de fabrication courante et d'excellente qualité. Nous profiterons de cette occasion pour signaler un procédé employé en Belgique contre l'irisation du verre, et dont M. Morel a été le promoteur.

Lorsque le verre est emballé pour le transport ou l'exportation, et qu'il reste emmagasiné dans des locaux humides, il arrive souvent que la surface du verre, un peu alcaline au sortir du four d'étendage, absorbe l'humidité de l'air; le verre est attaqué, et il se produit à sa surface des altérations qui se manifestent par l'irisation du verre. Plusieurs moyens de remédier à l'irisation avaient été proposés : soit le lavage à l'eau, soit le dépôt d'une légère couche de suif avant l'emballage. En 1865, M. Renard, du département du Nord, prit un brevet en France et en Belgique pour le lavage du verre à l'eau acidulée et même à l'eau pure. C'est M. Morel qui fut chargé, en Belgique, d'exploiter le brevet de M. Renard, dont le procédé se répandit. Mais on découvrit que ce lavage avait été mis en pratique en Belgique avant le brevet Renard, et, sur la demande de l'association des maîtres de verreries belges, y compris ceux qui avaient traité avec M. Renard, les tribunaux prononcèrent la nullité du brevet en 1872. Ce procédé, employé presque partout, consiste à plonger les feuilles de verre dans de l'eau renfermant 2 p. o/o d'acide chlorhydrique. Une cuve étroite, large et de la hauteur des feuilles de verre, est plongée en terre; on y passe les feuilles une à une, et on les laisse sécher. Ce procédé donne, paraît-il, d'excellents résultats.

Nous citerons encore MM. Andris Lambert et C^{ie}, Baudoux et Jouet, Bougard, Lebrun et C^{ie}, de Looper-Haidin et C^{ie}, Fourcault, Frison et C^{ie}, V. Gorinflot, Gilson et C^{ie}, L^{is} Lambert et C^{ie}, Laurent Maiglet et Lessines, A. Misonne et C^{ie}, Schmidt, Devillez et C^{ie}.

CÉRAMIQUE ET VERRERIE. 39

On a surtout apprécié les grandes et belles feuilles de MM. de Looper-Haidin et Cie, mesurant 2m,43 1/2 × 1m,08 1/2, en une épaisseur et demie, et une feuille, double épaisseur, de 2m,41 de hauteur sur 1m,05 1/2; et les feuilles de MM. Fourcault, Frison et Cie, entre autres deux feuilles de 1m,37 sur 1m,07 et de 1m,34 sur 1m,13, pesant chacune 18 kilogrammes et ayant une épaisseur de 6 millimètres. Les verres, très-fins, étaient bien soufflés et bien étendus. Nous avons aussi remarqué un manchon de 1m,80 de haut sur 1m,26 de circonférence, et un autre manchon de 3m,20 de hauteur.

L'exposition collective des maîtres verriers du Hainaut était représentée par M. Léon Mondron, président de l'association des maîtres de verreries belges, membre de la Chambre de commerce de Charleroi et bourgmestre de Lodelinsart. M. Léon Mondron, dont les produits ont été récompensés aux Expositions de Londres 1862, Paris 1867, etc., était vice-président du neuvième groupe du Jury international. La position que M. Léon Mondron occupait dans le Jury, et le choix que ses compatriotes avaient fait de lui pour les représenter à Vienne, prouvent l'estime toute particulière dont il jouit dans son pays. Nous ajouterons ici le témoignage de la sympathie qu'il s'est attirée de notre part. M. Léon Mondron a bien voulu nous communiquer les chiffres suivants sur l'importance actuelle de la fabrication belge comme verres à vitres.

On peut évaluer la production annuelle à 21 millions de mètres carrés, représentant 120 millions de kilogrammes et 40 millions de francs. L'année de l'Exposition, cette valeur, par suite d'une prospérité exceptionnelle, s'est élevée à plus de 50 millions de francs. Presque tout est exporté; il en reste 6 ou 7 p. o/o dans le pays. Il y a eu, depuis 1867, un accroissement considérable de la verrerie en Belgique. Le nombre des fours employés à cette fabrication est de 197, et celui des ouvriers de 12,000 environ.

IV

BOUTEILLES.

Plusieurs pays avaient exposé des bouteilles.

L'Association des verriers à bouteilles belges, présidée par M. J.-B. Ledoux, se composait de MM. Louis Falleur et frères, à Jumet (fondée en 1840); Charles Ledoux, à Jumet, établissement fondé en 1814; J.-B. Ledoux, à Jumet, en 1814; Ledoux et Pivont, à Charleroi, maison fondée en 1810; Lefèvre frères, à Lodelinsart, en 1860.

En Russie, nous citerons: Warschavsky (Abraham), à Tarkevo, gouver-

nement de Saint-Pétersbourg, district de Longa, fabriquant par an pour 45,000 roubles de bouteilles avec 40 ouvriers.

Kostereff (Nicephore), Nicolas (Jean), et Vladimir, gouvernement de Vladimir, districts de Pokrov et de Pereïaslav, et gouvernement de Iaroslav, district d'Ouglitch. Ces trois verreries fabriquent 6 millions de bouteilles et 2,000 caisses de vitres par an, avec 2,000 ouvriers.

Kostereff, Mme Alexandrine et fils, à Podbolotnoé, gouvernement de Vladimir, district de Pokrov. Cet établissement, fondé en 1841, fabrique des bouteilles en verre et en cristal : 900,000 bouteilles par an, 50,000 roubles, 600 ouvriers dont 100 permanents et 500 temporaires.

Vainstein (Moïse), à Novosavodskoé, gouvernement de Volhynie, district de Jitomir. Fondé en 1857, l'établissement fabrique annuellement 2 millions de bouteilles de différents modèles, avec 100 ouvriers.

La fabrication des bouteilles pour les vins mousseux est la plus importante et la plus délicate. Elle était dignement représentée par MM. Deviolaine et Cie, de Vauxrot, près Soissons (Aisne). La famille Deviolaine s'occupe de verrerie depuis le commencement du siècle. Elle a exploité jusqu'en 1845 la verrerie de Prémontré, où elle a fabriqué des bouteilles, du verre à vitres et des glaces. Depuis 1829, la fabrication des bouteilles a été transportée à Vauxrot, près de Soissons, localité mieux placée par rapport aux arrivages du charbon et à l'expédition des bouteilles destinées presque toutes à la Champagne. L'établissement de Vauxrot compte aujourd'hui six fours de fusion, dont quatre sont en activité, et les autres, à l'état de réparation ou de reconstruction, servent à remplacer ceux qui marchent. Dans ces fours, deux contiennent huit creusets et les autres six, en tout vingt-huit creusets dont vingt habituellement sont consacrés à la fabrication des bouteilles à champagne, sept à celle des demi-champenoises, et un seul à celle de bouteilles diverses.

La destination des bouteilles à vins mousseux exige une solidité absolue, qu'on n'obtient que par le choix scrupuleux des matières premières et le soin extrême apporté dans la fabrication. MM. Deviolaine proscrivent presque complétement l'emploi du verre cassé ou froid, qui, selon eux, nuit à la solidité et à la belle coloration du verre. Les ouvriers sont choisis avec soin, et la recuisson du verre est surveillée d'une manière toute spéciale. C'est grâce à une organisation de travail bien établie et bien entendue, que MM. Deviolaine arrivent à faire des bouteilles qui, essayées à la machine Collardeau, résistent à une pression de vingt-neuf à trente atmosphères.

L'importance de la fabrication annuelle est de 3,500,000 bouteilles champenoises, 1,200,000 demi-bouteilles et environ 300,000 bouteilles diverses. La consommation est de dix mille tonnes de houille, et de six mille tonnes de matières vitrifiables.

La fabrication, qui comprend, bien entendu, celle des creusets, est confiée à une population ouvrière tout entière logée et chauffée gratuitement dans l'usine, se composant de 250 hommes et jeunes gens qui, avec leurs familles, donnent un chiffre de 700 âmes réunies sous le même toit. Les salaires s'élèvent à 600,000 francs. L'usine contient des écoles, des cours d'adultes, des salles d'asile, une société de secours mutuels; une chapelle est en construction. Les conditions hygiéniques sont aussi bonnes que possible. Honorés de médailles à toutes les Expositions françaises, et aux deux Expositions de Londres, M. Deviolaine, fondateur de Prémontré et de Vauxrot, et son fils aîné, M. Paul Deviolaine, ont été décorés de la Légion d'honneur. Nous venons de dire avec quel soin ils respectent les intérêts moraux et matériels des ouvriers, en même temps qu'ils surmontent les difficultés d'une fabrication délicate et difficile. Nous avons rappelé les succès obtenus par eux dans les Expositions antérieures, MM. Deviolaine ont montré une fois de plus, à Vienne, le niveau élevé auquel ils avaient su maintenir leur fabrication.

L'Allemagne avait exposé un grand nombre de bouteilles.

Nous parlerons ici d'un des faits les plus importants de l'Exposition, c'est-à-dire de la fabrication continue du verre : c'est dans la verrerie de Frederic Siemens, à Dresde, que ce procédé fonctionne en ce moment. Le perfectionnement apporté par MM. Siemens consiste dans la suppression des pots et dans la fusion et l'affinage continus du verre sur la sole d'un four à trois compartiments. Ils réalisent ainsi :

1° Une nouvelle économie de combustible, grâce à l'absence des pots et à l'utilisation facile et complète de la chaleur;

2° L'économie des pots et la suppression des inconvénients dus aux accidents qui leur arrivent;

3° Une augmentation de production, par suite de l'utilisation constante de toute la chaleur développée;

4° Une économie de construction, attendu qu'un seul four peut faire l'ouvrage de deux, deux équipes d'ouvriers pouvant se succéder sans interruption et trouver toujours du verre prêt à travailler;

5° Une durée plus grande des fours, grâce à l'uniformité de température et à l'absence de refroidissement;

6° Plus de régularité dans le travail et dans la qualité des produits;

7° La faculté de séparer les cueilleurs d'avec les souffleurs, et d'avoir de chaque côté un compartiment séparé pour le réchauffage.

Le four qu'ils emploient est beaucoup plus long que large.

La sole est divisée en trois compartiments par des autels transversaux. Le premier compartiment sert à la fusion, le second à l'affinage et le troisième au cueillage du verre.

La composition est chargée dans le premier compartiment par une ouverture ménagée dans ce but; à mesure que le verre fond, il descend et passe par des ouvertures et des petits canaux verticaux ménagés dans l'autel transversal, à la partie supérieure du second compartiment, où la fusion se complète; enfin le verre se rend d'une façon analogue dans le compartiment d'avant, où on le cueille.

Le gaz et l'air arrivent le long et de chaque côté du four que la flamme traverse ainsi transversalement. On règle dans chaque compartiment la température voulue, qui peut être est différente pour chacun d'eux; elle sera plus élevée dans le premier compartiment, où se charge la composition.

Des courants d'air froid sont ménagés sous la sole du four pour maintenir à une température convenable le fond de la sole et empêcher le verre de couler à travers.

Dans le modèle qui était à l'Exposition de Vienne, le second autel qui sépare le compartiment d'affinage de celui du cueillage était supprimé et remplacé par une série de cylindres plats et creux en verre, sortes de flotteurs dans lesquels se fait le cueillage et au milieu desquels le verre s'épure en circulant.

Comme marche et résultat, le problème semble résolu; reste la question de durée du four, qui paraît être jusqu'ici de huit à neuf mois. Le verre qui sort de ce four est beau. Nos verriers ne sauraient étudier trop tôt et trop sérieusement cet important procédé, dont l'application peut exercer dans l'avenir une influence considérable sur la fabrication du verre.

La verrerie de Dresde, fondée en 1862, fabrique spécialement les bouteilles et ballons en verre; les moules sont employés dans la fabrication des bouteilles. La valeur des matières brutes qui ont été travaillées et du combustible qui a été consommé dans l'année 1871 était de 50,000 thalers.

Les produits s'élevaient à 4 millions et demi de bouteilles; la moitié de la consommation se fait en Allemagne, l'autre moitié s'exporte en Autriche; il y a 357 ouvriers dans l'usine.

V

VERRES D'OPTIQUE.

Il n'y avait à Vienne qu'une seule exposition de verres pour l'optique : c'était celle de Charles Feil, de Paris.

On sait que les verres destinés à la construction des instruments d'optique doivent être préparés avec soin et posséder une homogénéité parfaite. Pendant longtemps, c'est en choisissant parmi les morceaux de verre ordinaire ceux qui étaient les plus purs, c'est-à-dire exempts des défauts qui nuisent à la netteté des images, qu'on s'est procuré les verres employés par les opticiens. C'est Pierre-Louis Guinaud, né en 1774 au Brenetz, canton de Neufchâtel, qui trouva le premier le moyen de fabriquer directement du verre assez pur pour l'optique. Après avoir travaillé en Russie, il vint à Munich, où il s'associa avec Fraunhofer; mais, au bout de trois ans, il retourna dans son pays, malgré les offres avantageuses que M. de Villèle lui faisait pour l'attirer en France; et il mourut en Suisse, en 1821, sans avoir fait connaître aucun de ses procédés. Son fils Henri Guinaud, grand-père de M. Feil, aidé des indications qu'il avait recueillies dans la maison paternelle, retrouva les procédés de fabrication de son père. Après avoir travaillé à Choisy-le-Roi avec M. Bontemps, il établit rue Mouffetard, vers 1842, un petit établissement dans lequel il continua sa fabrication en collaboration de M. Feil. M. Feil dirigea ensuite seul cette fabrique, et, depuis cette époque, il n'a cessé de développer, en les perfectionnant, les procédés de son aïeul.

Les principaux défauts du verre au point de vue optique proviennent du mélange imparfait des matières vitreuses qui le constituent; la lumière, en le traversant, rencontre des milieux de densité inégale, et est déviée de la route qu'elle suivrait dans un milieu homogène. Il se produit dans le verre le même effet que dans un verre d'eau au fond duquel on fait fondre du sucre sans agiter le liquide. Le sirop de sucre produit dans l'eau des stries analogues à celles qu'on observe dans le verre. Guinaud a découvert qu'on pouvait faire disparaître ces stries par le brassage, c'est-à-dire en agitant le verre dans le creuset au moyen d'une tige en terre réfractaire pendant un certain temps; il se produit alors un mélange intime qui assure l'homogénéité du verre.

Le verre, en se refroidissant dans le pot, se brise généralement; il est donc assez difficile d'obtenir de gros morceaux, et surtout de les obtenir purs; car il est évident que les chances de trouver un défaut dans un grand bloc de verre sont plus grandes que pour les petites masses.

Les fragments de verre pur sont moulés dans des plateaux pour leur donner la forme de disques qu'on examine et qu'on taille ensuite; à part la main-d'œuvre, il y a encore là des chances d'altération, de rupture, pendant le ramollissement, et pendant le recuit qui a pour but de détruire les effets de la trempe.

Enfin il faut aussi que le verre soit de bonne composition, c'est-à-dire capable de résister aux causes d'altération au contact de l'air humide, et par suite des changements de température. Cela est surtout important pour les grands instruments d'astronomie; une mauvaise composition de verre compromet non-seulement la matière, mais la taille des objectifs, qui est longue et dispendieuse, et cette condition de qualité du verre ne paraît pas être une des plus faciles à réaliser, comme cela résulte d'accidents graves qui se sont produits dans certains observatoires sur des disques de grandes dimensions.

On voit donc que la fabrication des grands disques pour des lunettes un peu puissantes présente des difficultés très-sérieuses, ce qui permet de comprendre le mérite qu'il y a à les surmonter.

Les objectifs des lunettes se composent de deux verres juxtaposés, l'un en crown, l'autre en flint, c'est-à-dire l'un en verre de Bohême, et l'autre en cristal. L'association de ces deux verres permet d'obtenir l'achromatisme des images, c'est-à-dire l'absence de coloration sur leurs bords.

Ce sont des spécimens de ces verres que M. Feil avait exposés à Vienne.

La première série se composait de disques de flint et de crown pour objectifs astronomiques, depuis 81 millimètres (3 pouces) de diamètre jusqu'à 53 centimètres (20 pouces). Tous ces disques étaient polis sur les faces et sur les côtés, pour pouvoir en constater la pureté et la qualité.

Le flint spécial pour ces objectifs, nommé flint F, a pour densité 3,647. Son indice de réfraction pour les rayons moyens est 1,633.

Quelques opticiens préfèrent un flint de 3,597 de densité, avec 1,6087 pour indice de réfraction.

Des types de ces deux sortes de verre figuraient à l'Exposition.

Le crown que l'on associe à ces flints a pour densité 2,465 : son indice de réfraction, raie D, est 1,5057 : pour marcher avec le second flint, on prend du crown de 2,504 de densité et de 1,524 comme indice de réfraction.

La deuxième série des produits de M. Feil comprenait les flint et crown extrablancs pour objectifs de photographie. La densité de ces verres varie suivant le besoin : pour les flints, de 3,54 à 3,00; pour les crowns, de 2,90 à 2,5406. Ainsi, les opticiens français et allemands

emploient généralement pour les objectifs à grand angle un flint de densité 3,540, indice de réfraction 1,580, combiné à un flint de densité 3,192, indice 1,560. Les opticiens anglais, pour les globe-lens, prennent un crown de densité 2,90, indice 1,540, avec un crown 2,545, indice 1,520; pour les objectifs ordinaires, on emploie généralement un flint de densité 3,224 et 1,570 pour indice de réfraction, avec un crown pesant 2,545 et 1,520 pour indice.

Dans la troisième série se trouvait une collection de prismes d'une grande beauté, tous taillés, depuis 10 centimètres jusqu'à 20 centimètres de côté.

La quatrième série se composait de prismes et de disques en flint extradense. M. Feil avait exposé trois types de ce flint, dont voici les densités et les indices de réfraction :

N° 1. Densité............ 4,000 Indice de réfraction 1,686
N° 2. ——————— 4,700 ——————— 1,790
N° 3. ——————— 5,500 ——————— 1,896

Ce dernier verre est le plus réfringent qu'on ait obtenu. Le n° 2 représente à peu près le verre de Faraday. Un procédé particulier permet à M. Feil d'obtenir ces verres en masses considérables très-homogènes. Les prismes que nous avons vus à l'Exposition de Vienne mesuraient de 10 à 15 centimètres de hauteur sur 8 de côté; ils étaient exempts de défauts. Le n° 1 est surtout employé pour les objectifs de microscope avec un crown léger.

La cinquième série renfermait le résultat des essais faits par M. Feil pour obtenir des verres très-durs à base d'alumine de magnésie et de chaux; ces verres, très-solides et très-beaux, peuvent se colorer et se tailler ensuite de manière à être employés comme pierres précieuses artificielles. Les spécimens placés dans la vitrine de M. Feil sont certainement ce qu'on a fait de plus beau dans ce genre.

Des verres de composition analogue présentent des effets de cristallisation extrêmement remarquables; il y a dans la collection de M. Feil une série de résultats très-curieux, qui seront certainement utilisés un jour pour certaines applications. Enfin M. Feil avait préparé une plaque de verre à base de didyme incolore, donnant au spectroscope les raies d'absorption qui caractérisent le didyme.

Le Jury international a décerné à M. Feil le diplôme d'honneur. Cette distinction n'est que la sanction de la réputation dont M. Feil jouit dans tous les pays. C'est en effet à M. Feil que l'on vient demander d'Alle-

magné, d'Angleterre, d'Amérique, les verres dont on a besoin. Si Guinaud a retrouvé les procédés de fabrication des verres d'optique, M. Feil n'a pas moins mérité de son pays, en élevant au plus haut degré de perfection cette industrie toute scientifique.

VI

ÉMAUX ET PERLES

Le nom d'émail a été donné primitivement à la matière vitreuse dont on a recouvert la terre cuite, et principalement au cristal blanc stannifère opaque qu'on a appliqué sur la même terre et dont l'introduction en Italie, vers le xv° siècle, a donné une si vive impulsion à la fabrication des majoliques.

Le nom d'émail fut ensuite appliqué à la même matière différemment colorée par des oxydes métalliques, puis ensuite à d'autres substances vitreuses dans lesquelles l'opacité n'existait plus; de sorte qu'aujourd'hui on applique le nom d'émail à toute espèce de matière vitreuse blanche ou colorée, opaque ou transparente. On appelle aussi quelquefois émaux les objets dans la fabrication desquels les émaux jouent un rôle important, comme on le dit pour les émaux cloisonnés, les émaux de Limoges, les yeux en émail.

Le verre reçoit donc dans beaucoup de cas le nom d'émail, suivant l'application qu'on en fait.

Nous avons à distinguer, à propos des émaux, leur fabrication et leurs applications. La fabrication des émaux demande beaucoup de soins; car ils doivent satisfaire à plusieurs conditions. Non-seulement il faut leur donner la transparence, la coloration ou l'opacité voulues, non-seulement il faut qu'ils possèdent la fusibilité qui en permette l'emploi, mais encore il est nécessaire qu'ils conservent toutes ces qualités, sans qu'elles se modifient d'une manière fâcheuse pendant l'usage qu'on en fait. Or c'est au feu que l'application des émaux a lieu. Le fabricant doit donc en connaître toutes les circonstances pour obtenir la réussite de ses émaux. Ce sont MM. Appert frères, ingénieurs chimistes à la Villette, qui ont fait à Vienne l'exposition la plus remarquable de ces produits. Nous citerons d'abord leurs émaux blancs, pour cadrans de montres et pendules. Ces émaux sont remarquables par leur opacité et leur homogénéité. Nous en dirons autant de leur émail blanc pour bijoux, ainsi que des émaux colorés, destinés à la fabrication des émaux cloisonnés. MM. Appert frères préparent aussi les couleurs vitrifiables pour les poteries de diverse nature et pour peinture sur verre. Leur maison a une réputation bien méritée pour la

beauté de leur vert de chrome, leur blanc chinois à mélanger, etc.; une palette complète de ces couleurs et leur emploi pour la décoration de deux grands plats genre chinois, par M. Grandidier, de Paris, montrent avec quel succès MM. Appert frères savent disposer des ressources de leur art. Ils s'occupent aussi de certaines branches de cristallerie : baguettes, tubes peu fusibles pour la chimie, tubes en cristal recuits pour niveaux de chaudière à vapeur. Des spécimens de tous ces genres étaient exposés, ainsi qu'une riche collection de tubes filigranés de toutes couleurs pour verres de Venise, vases filigranés de toutes sortes, millefiori, qui, pour la fabrication et la couleur, ne le cédaient en rien aux produits similaires envoyés par l'Italie.

Venise avait une exposition très-nombreuse des produits qui servent à l'art de l'émailleur, ainsi que des baguettes filigranées, des mosaïques, des émaux colorés, de l'aventurine, etc. Les fabricants dont les expositions étaient les plus intéressantes sont : Lorenzo Bade, de Murano, qui fabrique les émaux pour mosaïques, les pierres artificielles et les verres en imitation de calcédoine de Pompéi; Thomasi et Gelsomini, pour leurs plumes et autres objets en verre filé, chapeaux, perruques, bouquets, éventails; Bassano, de Venise, avec un assortiment de perles complet, grosses perles rocaille, etc.; Zecchini et Ceresa, avec leurs émaux et leurs aventurines; Stiffoni, avec ses perles et ses tubes millefiori; et d'autres encore dont les produits nombreux attestaient combien cette industrie est encore vivante et productive pour Venise.

Les émaux peuvent être appliqués sur les métaux de différentes manières : soit en couches uniformes, recouvertes ou non de peintures, destinées à préserver et à orner le métal; soit, en certains points seulement, pour produire un effet décoratif. Les émaux d'art étaient seuls représentés à l'Exposition de Vienne. Nous indiquerons en quelques mots en quoi ils consistent.

Un premier genre comprend les émaux en taille d'épargne et les émaux cloisonnés.

Les émaux en taille d'épargne s'obtiennent en décalquant un dessin sur le cuivre, et en évidant, au moyen du burin, du ciselet et des échoppes, tout ce qui n'est pas le contour du dessin. On dépose dans les creux l'émail que l'on fond ensuite. Le métal, suivant le goût de l'artiste, domine plus ou moins dans l'effet total.

Dans les émaux cloisonnés, le contour du dessin est obtenu sur le métal uni, au moyen de fils métalliques plats que l'on contourne suivant

les exigences du sujet et que l'on soude au fond métallique. C'est dans l'intervalle des cloisons qu'on fait fondre l'émail; l'émail est posé par petites portions que l'on fond au feu, en les ajoutant successivement jusqu'au niveau de la cloison. On use ensuite à la pierre pour unir les surfaces; ce mode de fabrication des cloisonnés, qui est le plus coûteux, peut être modifié en coulant la pièce à émailler dans un moule, sur les parois duquel sont ménagés des creux qui servent à obtenir d'un seul jet le relief des cloisons. La fabrication des émaux cloisonnés par ces procédés a reçu, dans ces dernières années, une grande extension. Nous ne pouvons nous empêcher de signaler, bien qu'ils n'appartiennent pas au groupe IX, les magnifiques émaux cloisonnés de MM. Barbedienne, d'une part, Christophe et Bouillet, de l'autre. A côté de la fabrication et du travail du métal, on peut voir le rôle important qu'y jouent les émaux et la valeur qu'y ajoutent leurs brillantes couleurs.

Un autre genre d'émaux a pour base les émaux de basse taille (basse taille émaillée, émaux translucides). On les obtient de la manière suivante: la plaque d'or ou d'argent étant solidement fixée, on y transporte le calque d'un dessin, et l'on grave ou plutôt on cisèle la composition en relief avec toute la finesse du modelé, puis on étend sur cette sculpture d'un très-faible relief, par grandes teintes plates, des émaux translucides nuancés de vert et de rouge pour les vêtements, de bleu pour le ciel, de violacé pour les carnations; le tout étant fondu au feu, les différentes épaisseurs d'émail font ressortir le sujet en produisant un effet analogue à celui de la lithophanie.

C'est vers le milieu du XVe siècle qu'on chercha à faire, à Limoges, des émaux à bon marché pouvant remplacer les émaux en taille d'épargne et les émaux de basse taille. La première fabrication tentée dans ce but fut la suivante : le dessin et les ombres étaient tracés sur une plaque de cuivre brillante avec un émail brun, puis on étendait sur cette espèce de camaïeu des émaux colorés translucides en ajoutant de l'or pour mieux accuser les lumières. On avait ainsi un émail grossier qui, comme le dit M. de la Borde, joue l'émail de basse taille, comme les images de campagne jouent le tableau qu'elles représentent; puis plus tard, vers 1520, on fit à Limoges des émaux appelés émaux peints, dans lesquels le dessin et le modelé sont obtenus exclusivement par la main de l'artiste. Pour obtenir ces émaux, on prend une plaque de cuivre légèrement bombée qu'on recouvre au feu d'une couche d'émail noir tirant généralement sur le violet, ou d'émail bleu lapis; sur ce fond noir, on étend une couche d'émail blanc; puis avec une pointe on trace le dessin, en enlevant l'émail blanc là où le fond doit rester noir, en lui donnant une épaisseur plus

grande pour les blancs, et une épaisseur moindre pour les parties qui, laissant voir le fond noir, paraîtront plus ou moins grises. Le modelé est produit par les épaisseurs variables de l'émail. Ensuite le tout est cuit au feu de moufle.

Ce sont des émaux préparés par cette méthode qui composaient la collection très-intéressante exposée à Vienne par M. Alfred Pottier, de Paris. Les principales pièces qu'il avait obtenues dans ses ateliers de la rue Montorgueil sont les suivantes :

Un cadre en émail, fond noir, avec l'initiale de Henri II, entrelacée d'ornements et mascarons variés, en grisaille, style Henri II; au milieu le portrait de Diane de Poitiers, sur paillons d'or, d'un très-bel effet. Cet émail a été acquis par le musée de Vienne.

Une pendule tout en émail d'une nouvelle fabrication, style Henri II; émaux en reliefs sur les parties plates comme sur les parties repoussées; à la partie supérieure une coupole représentant les quatre Saisons, en émail limousin.

Une paire de vases, même style, anses carrées, fleurs de lis en relief, têtes de gladiateurs en médaillons sur le devant.

Puis un choix de pièces variées, chandeliers carrés et ronds, salières, coupes, buires, d'après les modèles du Louvre.

Une pièce remarquable comme fini, une coupe fond bleu, représentant le combat des Horaces, en grisaille, d'une très-grande finesse.

Enfin une grande quantité de petites pièces d'étagères, porte-bouquets, bols, bonbonnières, coffrets, porte-cartes, etc. etc., en genres et styles différents, Watteau, Boucher, renaissance; entre autres un petit bol émail bleu tendre, dont M. Pottier a vendu, à Vienne, 43 exemplaires.

Les produits de M. Pottier ont vivement frappé le Jury; aussi a-t-il vendu toute son exposition, et ses principales œuvres ont été achetées par les musées de Vienne, Saint-Pétersbourg, Moscou, Nuremberg, Berlin, Édimbourg, Pesth, etc.

M. Pottier possède des ateliers parfaitement bien organisés, dans lesquels des fours de grandes dimensions lui permettent de cuire des pièces très-considérables; son exposition à Vienne a été un succès pour lui et pour l'industrie artistique de Paris.

Les émaux peuvent être également employés à la décoration du verre. L'application de certains émaux fusibles sur verre ne présente pas une grande difficulté, mais l'effet obtenu est médiocre, et les pièces recouvertes d'émaux fusibles manquent de solidité. Il n'en est plus de même lorsqu'on opère avec des émaux plus durs. Les produits obtenus sont bien supé-

rieurs; mais leur fabrication présente bien plus d'obstacles. C'est une fabrication de ce genre que M. Brocard a créée depuis plusieurs années, dans le but de reproduire certains verres orientaux qu'il avait vus au musée de Cluny. M. Brocard a composé un verre d'une nature et d'une coloration spéciale, sur lequel il dépose sa dorure et ses émaux. Le tout est ensuite soumis à la cuisson, et l'on comprend la difficulté et les dangers que présente cette opération. Les émaux, en effet, doivent avoir une fusibilité très-voisine de celle du verre, sans quoi ils ne s'y fixeraient pas suffisamment; mais aussi on s'expose, en les cuisant, à la déformation des objets. Il y a donc une limite à saisir pour arriver à un bon résultat. Toutes les pièces sont soufflées, et ne présentent pas la régularité des pièces moulées; tous les dessins doivent être faits à la main, selon la surface du verre; on a admiré de nouveau la perfection de ses coupes, vases, lampes de mosquées, etc. M. Brocard continue avec un rare mérite et un grand succès cette fabrication tout artistique dont il est le rénovateur.

Nous n'avons rien vu de nouveau relativement à la fabrication des perles en verre en Italie et en Allemagne.

Nous signalerons surtout les progrès faits dans l'industrie des perles par M. Bapterosses, qui fabrique aujourd'hui, dans ses usines de Gien et de Briare, des perles en pâte feldspathique; ces perles, en pâte blanche ou colorée et de grosseurs diverses, sont remarquables par le fini de leur fabrication et l'éclat de leurs couleurs, auxquels vient s'ajouter l'effet produit par les lustres nacrés de M. Brianchon. Nous n'avons pas besoin de dire que cette nouvelle industrie se développe avec un succès qui lui donne une importance comparable à celle des autres fabrications de même genre créées avec tant de bonheur par M. Bapterosses.

Nous ne pouvons pas quitter le sujet des perles sans parler d'une autre industrie qui s'y rapporte, celle des perles fines artificielles; industrie exclusivement parisienne représentée à Vienne par deux maisons de Paris, M. Constant Valès et MM. Topart frères.

M. Constant Valès avait réuni, comme à Londres, tout ce qui sert à obtenir ces perles, depuis le verre qui forme la perle jusqu'à l'ablette qui lui donne sa blancheur et son éclat.

On récolte les écailles qui se trouvent sur le ventre d'une espèce d'ablette commune dans la Seine et surtout dans le Rhin, et, en les mélangeant avec de l'eau salée, on obtient une masse fluide appelée essence d'Orient, et qui vient principalement d'Allemagne. On estime qu'il faut 20,000 ablettes pour obtenir une livre d'essence. Ces écailles sont soumises ensuite à une

série de traitements minutieux qui les purifient et qui permettent d'obtenir une liqueur nacrée d'un éclat incomparable.

D'autre part, on souffle à la lampe des perles en verre dans lesquelles on introduit les écailles qu'on laisse sécher et qu'on fixe avec de la cire. Le verre employé est un verre opalin, très-mince et très-lourd, qui donne aux perles le poids, l'irisation et le mat qu'on trouve dans les perles naturelles; l'imitation est parfaite : des colliers composés de perles vraies et de perles fausses se trouvaient à Vienne dans la vitrine de M. Constant Valès, et il était impossible, à première vue, de distinguer les perles vraies des perles fausses.

La fabrication de MM. Topart frères est plus industrielle; leurs perles sont aussi très-bien faites, surtout très-blanches. Cette industrie, pour les perles courantes de dimensions moyennes, a pris, chez MM. Topart, un grand développement. Ce travail, dont une partie se fait à la machine, est confié presque totalement à des jeunes filles; des ateliers, dirigés avec un soin et une sollicitude extrêmes par Mme Topart, sont exclusivement destinés au remplissage ou à l'achevage des perles. Le soufflage se fait par des femmes, à domicile, dans le département de la Seine ou de Seine-et-Oise. Non-seulement MM. Topart sont des industriels habiles, mais ils ont su organiser le travail de leurs nombreuses ouvrières dans des conditions d'ordre et de surveillance morale qui leur font le plus grand honneur.

VII

DÉCORATION DU VERRE.

Le verre peut être décoré par la taille et par la gravure; mais dans un grand nombre de cas on emploie l'acide fluorhydrique pour enlever le verre aux endroits exigées par la nature du décor. On sait les effets variés obtenus par ce moyen sur les verres doublés de différentes couleurs. Aujourd'hui, l'acide fluorhydrique est appliqué sur une grande échelle à la décoration des glaces et des vitres.

Cette industrie, qui a pris un grand développement, était représentée à Vienne par plusieurs maisons importantes : MM. Bitterlin, Dopter, Tiercelin, Gugnon, etc.

Lorsqu'on étend sur le verre une couche d'acide fluorhydrique, ce dernier ronge et creuse le verre à l'endroit où il est en contact avec lui. En déposant l'acide en des points convenables, on obtient des creux plus ou moins prononcés, suivant l'état de concentration de l'acide et le temps pendant lequel il agit sur le verre. Pour que l'acide n'opère qu'aux points voulus, on se sert de deux moyens : on recouvre toute la surface du verre

d'un vernis analogue à celui des graveurs, et, lorsqu'il est sec, on enlève à l'aide d'une pointe le vernis partout où l'acide doit attaquer le verre; ou bien on place seulement le vernis, jouant le rôle de réserve, aux places où le verre doit rester intact. Tantôt on étend l'acide au pinceau, tantôt on fait avec du mastic un rebord sur le contour du verre, et dans la cuve ainsi formée on verse une couche d'acide liquide plus ou moins abondante.

La gravure que l'on obtient de cette manière avec l'acide fluorhydrique liquide est transparente, et les différences d'épaisseur ne produisent pas un effet assez net pour être utilisé comme décoration du verre. On tenta alors de détacher la gravure à l'acide sur un fond dépoli à l'émeri et au sable; c'est en Angleterre que ce moyen fut d'abord appliqué. La gravure en creux étant obtenue au moyen de l'acide, on dépolissait la surface non attaquée formant relief au moyen d'une plaque de tôle bien plane, que l'on promenait sur le verre gravé, recouvert d'émeri et de sable délayés dans l'eau. Les parties gravées étant respectées, il en résultait une gravure brillante sur un fond dépoli. Mais il était difficile d'obtenir ainsi une gravure bien pure, l'action du sable altérant toujours un peu la netteté des bords.

M. Bitterlin eut alors l'idée d'opérer d'une manière inverse; il dépolit d'abord toute la surface du verre, puis, au moyen de réserves convenablement posées, il fit la gravure en se servant de l'acide, dont on est bien plus maître que du sable. Il obtint ainsi des résultats bien supérieurs à ceux que donne le procédé anglais.

L'emploi de l'acide se généralisant, sa préparation devint industrielle entre les mains de M. Kessler, qui contribua ainsi à l'application des réserves par le procédé de l'impression.

Mais la gravure brillante ne suffisait pas à produire tous les effets; il était nécessaire de pouvoir appliquer une gravure mate, qui permît d'obtenir plus de variétés et de relief dans les motifs. C'est ce résultat qui a été obtenu par MM. Tessié du Motay et Maréchal, et par M. Kessler. Un procédé consiste à remplacer l'acide fluorhydrique par un mélange de fluorhydrate, de fluorure de potassium et d'acide chlorhydrique, auquel on ajoute du sulfate de potasse, ou d'autres sels, de l'oxalate de potasse, du sulfate d'ammoniaque, du chlorure de zinc, etc. En opérant ainsi, il se dépose sur le verre attaqué par l'acide des composés insolubles de plomb ou de chaux qui produisent la matité voulue. Aujourd'hui, chaque graveur prépare lui-même ses liqueurs à graver, et il peut, à volonté, produire des mats plus ou moins accusés, des clairs plus ou moins vifs, qui lui permettent d'obtenir des effets d'une grande richesse.

Un autre genre encore a pris entre les mains de M. Gugnon une importance considérable : c'est la fabrication du verre mousseline. Nous décrirons seulement deux des procédés employés par M. Gugnon.

La décoration du verre s'obtient au moyen de l'émail blanc opaque qu'on dépose aux places voulues par le dessin et que l'on cuit ensuite au four. Le point intéressant, c'est le moyen employé pour déposer l'émail.

Dans la première méthode, dite au pochoir, l'émail broyé à la meule est mélangé avec une matière gommeuse et de l'eau, de manière à obtenir une pâte d'une grande finesse ; cette pâte est étendue uniformément sur le verre au moyen d'une brosse, et mise à sécher. Le verre étant ainsi préparé, on le recouvre d'une feuille de laiton, appelée *pochoir*, dans laquelle sont percés à jour les dessins que l'on veut reproduire. En passant une brosse sur la feuille de laiton, on enlève l'émail sur les parties du verre que le pochoir a laissées à découvert. Il ne reste plus qu'à passer la feuille de verre au four. Le pochoir n'a pas la dimension de la feuille de verre ; on le déplace chaque fois en le replaçant au moyen d'une machine qui permet de le repérer exactement et rapidement.

La seconde méthode d'émaillage sert à la fabrication du verre tulle ou dentelle. Le verre étant placé au fond d'une caisse formant tiroir, on lui superpose un châssis sur lequel sont tendus du tulle, de la dentelle, du papier ou des feuilles métalliques percées à jour selon les dessins. Ce tiroir est alors posé dans une chambre dont il forme le fond, et dans laquelle, au moyen d'un ventilateur, on insuffle l'émail en poudre fine, qui se dépose sur le verre aux parties laissées à découvert. Au bout de quelque temps, on sort le tiroir et on enlève le châssis en le soulevant bien horizontalement. L'émail a été préalablement mélangé de résine ; la feuille de verre qui l'a reçu est portée dans une caisse fermée où l'on envoie un jet de vapeur. La matière résineuse, en fondant, détermine l'adhérence de l'émail au verre. On laisse sécher et on porte au four à vitrifier.

Le four à vitrifier est d'une construction spéciale, qui permet de marcher d'une manière continue, en réchauffant et refroidissant lentement les pièces à cuire.

Les ateliers de M. Gugnon sont disposés avec le plus grand ordre ; à part le procédé au pochoir, dans lequel la poudre d'émail peut produire quelques inconvénients, toutes les opérations se font dans de bonnes conditions de salubrité.

M. Gugnon a généreusement publié tous ses procédés et toutes ses machines. Il y a là un acte de libéralité qui vient ajouter aux mérites de l'inventeur et du fabricant.

M. Bitterlin, à qui revient la priorité de la gravure décorative sur verre, s'est livré, depuis 1855, avec ardeur à l'étude de cette gravure; et déjà, en 1863, il était arrivé à des résultats extrêmement remarquables. Artiste distingué, il a su faire de ses verres gravés de véritables œuvres d'art. On lui doit déjà en France et en Europe des travaux considérables: les plafonds lumineux des théâtres Lyrique, du Châtelet, de la Gaieté, du Palais législatif de Paris, de la Chambre des pairs de Lisbonne, etc. Depuis 1868 il a créé un nouveau genre de mat qui lui permet d'obtenir la gravure directe sur fond transparent et lui donne les moyens de reproduire tous les effets possibles sur verre et sur glace. L'Exposition de Vienne a mis une fois de plus en évidence son talent d'artiste et son habileté de graveur.

Une autre exposition très-intéressante et plus industrielle était celle de M. Gugnon, de Paris.

M. Gugnon exécute dans ses vastes ateliers du faubourg Saint-Denis tous les procédés relatifs à la décoration du verre à vitres et des glaces. Et à côté de la gravure à l'acide qu'il emploie aussi, il a créé de nouveaux genres de décoration, obtenus par le dépolissage et l'émaillage du verre, et qui sont dignes d'attention.

Le premier genre consiste dans la rayure sur verre, obtenue par le frottement prolongé de l'émeri et de lames de fer sur le verre. La feuille de verre étant fixée sur une table horizontale, et recouverte d'émeri très-fin en suspension dans l'eau, on fait passer sur la surface une série de lames minces, verticales, en fer, disposées parallèlement sur elles-mêmes, rangées et soutenues par un même support. Ces lames pressent sur le verre de leur propre poids, et, par le mouvement de va-et-vient, elles forment sur le verre des rayures longitudinales. Ces lames peuvent se déplacer transversalement, se rapprocher ou s'éloigner les unes des autres, se soulever aux places voulues; de telle sorte qu'on peut obtenir des rayures plus ou moins larges, plus ou moins espacées, qu'on transforme en quadrillés, en changeant la position de la feuille de verre. Une machine très-simple et d'une grande précision permet d'obtenir facilement et rapidement tous ces effets, dont quelques-uns sont d'une finesse remarquable. Le prix de revient est des plus modestes, quelques centimes par verre.

M. Martame Pierre-Joseph, de Lodelinsart, en Belgique, a exposé des verres gravés, d'une bonne réussite, obtenus par des procédés qu'il tient secrets.

Il nous reste à parler de l'emploi, pour la gravure sur verre, du sable taille-pierre.

On couvre le verre d'un patron en papier ou en dentelle, ou d'un dessin à jour découpé dans une substance mince élastique quelconque, huile demi-sèche, gomme, etc., et l'on y projette du sable animé d'une grande vitesse.

Dans l'appareil qui se trouvait à Vienne, le sable est introduit par un tube central du calibre d'environ 1/8 de pouce, et l'air s'échappe par un passage annulaire entourant le tube à sable. Le sable est alors poussé dans un tube en fer de 3/8 de pouce. L'air étant introduit sous une pression de quatre pouces d'eau, la surface du verre sera complètement dépolie en dix secondes.

On peut obtenir ainsi sur verre des gravures délicates, reproduites par la photographie sur gélatine bichromatée.

En dirigeant le courant de sable sur un pain de résine portant une image photographique sur gélatine, ou faite à la main, à l'huile ou à la gomme, les parties nues de la surface pourront être creusées à la profondeur voulue. On peut imprimer des électrolytes de cette nature sur une presse ordinaire.

En remplaçant dans cet appareil l'air par la vapeur sous une pression de 60 à 120 livres, on peut percer très-rapidement la pierre et les corps les plus durs, en plaçant la substance à creuser à la distance d'un pouce, si l'entaille doit être profonde et étroite, ou à dix ou quinze pouces, lorsqu'on veut opérer sur une large surface. Ce procédé breveté est employé par Tilghman, 66, Chancery Lane, London.

<div style="text-align:right">Victor DE LUYNES.</div>

www.ingramcontent.com/pod-product-compliance
Lightning Source LLC
Chambersburg PA
CBHW071429220526
45469CB00004B/1457